後現代變形記

甲由好想變蝴蝶

何卓敏　著

�⋯代序⋯

變與不變

林奕華

有一個品牌的紙盒裝檸檬茶出了復刻版，我的八〇後同事們人手一包，好比收到甚麼大禮物。「小學時代見過，直至今天才久別重逢。」我看了看那半點也不陌生的面孔，對不起，分享不到他們的雀躍，我對住一張張笑臉說出我自己的感覺：「我好像上星期才放下過它。」一片噓聲，不只因為我掃興，更是由於我的這個說法「匪夷所思」——時間，哪有快得我說的那麼誇張？

真的誇張嗎？還是，人生和望遠鏡恰恰相反，近的都是過去，遠的反而是未

來？分別在於，望遠鏡看出去的，是願景，人生反映的，是經歷。一盒紙包飲品

在我的記憶裡不遠反近，原因是，它對我來說，不是僅有視覺上的記憶，卻是代

表某些過去的殘像。甚麼是殘像？當我們關上電視，屏幕依稀可見最後一個畫面。

如同天空上的星星早就不在那裡了，映入我們眼簾的，是它們的魂。

當感情愈深厚，記憶就愈能戰勝時間。兩個分別數十載的人有緣再次面對面，

一個對另一個說，「你都沒有變。」說的人認真不過，聽的人卻無法苟同，皆因

他看見的自己並不是說他沒有變的那個人所看見的他。自己看自己所帶的情感是

審視式的，目的是希望鏡中人如理想中完美，所以，一邊戀戀於自己的好，同時

也在找尋自己的不足。矛盾的心情，往往使鏡子成為視覺與鞭策的兩面體，由一

瞥變成凝視，一分鐘化為一小時。

有趣的是，這樣「照鏡」竟無助於我們培養與自己的感情——自戀，通常是

另一種形式的自恨，心心念念，渴望自己能夠更美、最美，我們就是這樣被急於

求變害了，時間凝結在永遠的凝視之中，結果就是，終其一生依然故我。

目光，最好不要淪為放大鏡，只能按照外界的標準來放大我們的美或醜。

然而自己看自己，大部份情況下都是殘酷居多，不似別人看自己，「你都沒有

變⋯⋯」其實沒有變的，是他，是他看那被他一直以思念來固定的印象，以情感

來維繫的記憶。

可以肯定的説，在他的潛意識裡，這句來自肺腑的説話，既不用等到對面站

了某個人它才冒出來。他，仍然是他想看見的那張臉，不管眼前人待了多少歲月

痕跡，八個字道盡了時間為甚麼對他不發生作用：朝朝暮暮，暮暮朝朝。

這也是文學、哲學、藝術在被我們端詳打量時，對我們作出的啟示，或提示：

「你怎麼看我？我有變了嗎？」如果它也包含暗示，那就是：「你有變了嗎？」

它們的存在，就是以「不變」來鼓勵看它們的人「求變」，只是變的契機在哪裡？

或者，提一個方式問，「時間，都被我們用在甚麼地方去了？」

在這將要把一切映象和文字轉化成自戀的材料的時代，一個人的改變，已變

得沒有太大意義，因為，當客觀失去存在價值，歷史（而非歷史的書寫）也將成

為永遠的過去式。沒有了時間的積累沒有了過程，沒有了過去，也就沒有未來，

這將造成一種觀念的徹底改變：

無須蛻變，甲由就是蝴蝶。

⋯代序｜變與不變⋯

⋯ 目錄 ⋯

甲由、蝴蝶，一個「在地」行，一個「離地」飛，是「地」與「天」兩個世界的昆蟲。牠們無論在形狀結構、進化模式、活動形態、受歡迎程度等等，都是南北兩極，那麼，甲由焉能變蝴蝶？而要甲由演化為蝴蝶，如何可能？

這是一本怎樣的書？

這個創作是繼二〇一五年出版《當蘇格拉底遇上金寶湯》之後的新嘗試。我嘗試匯聚一些元素、一些文字、一些概念、一些藝術圖像、一些音樂，連同一些感覺以及一些意象，融入所設計的場景及時空，將人、甲由、蝴蝶、自我等角色

相互轉換轉化，以名著中的哲學思想、藝術作品作為引子，並附以不同時代、不同範疇，以及概念相關的藝術家及作家從旁導引，加插一些大家耳熟能詳的音樂，牽引著一種韻律節奏，成就了這個特別的經驗。

這是「一本給所有人和沒有人的書」，如尼采的《查拉圖斯特拉如是說》書封上的副題一樣。

故事就由瓊丹的夢境開始……

主角瓊丹在夢境中走入了一個像哈利波特小說中的迷宮世界、歌德式建築的古舊圖書館，在這個迷宮中不斷裝備自己，衝破了一些舊有的思維概念，亦同時克服了不少障礙，不斷創造、不斷學習以提升自己的價值，以探究關於「存在」的謎。瓊丹最終達成所願──由甲由變為蝴蝶！

「存在」，其實是一個似易難明的課題，雖然我們每日都在努力經營著。「存在」不只是一個名詞，更是一個動詞。在「存在」的過程中，我們親歷各種際遇，

通過自己的自由選擇，以行動界定及塑造我們自己。「存在」就是選擇成為真正的自己，以「行動」投向未來。

但人只是一有限體，有所缺，如何才能達到理想的彼岸？

為何源自一個夢？

夢，根據佛洛依德所說，是潛意識的心理過程，每個夢都顯示一種心理結構，與清醒狀態時精神活動的特定部位有所聯繫，充滿意義。在夢裡，我們看到的世界事物，以超越時空的形態出現，沒有太多的顧忌，內外整合，自我消化。在夢中，我們或會更加認識自己。

如果瓊丹自己是第一身，那夢中的甲由就是她的第二身，而這第二身可說是瓊丹的內在精神。以第一身望向第二身，那目光會是冷靜及客觀的，看得更遠。反觀我們終日被周遭營營役役的俗務纏絆著，經常忽略了我們的內在精神，要喚醒回來，相信必須在非我的世界裡漫遊一番，才能帶著豐富的收穫令自己能更完

整地走下去。或許大家可以嘗試放低自己軀體的形狀，忘記自己的身份，照顧一下自己的精神與靈魂，聽聽自己心底的聲音，認真地認識一下你自己，可能發現這將會是一種全然的內在轉化，一種獨特的體驗。

夢是非理性的，只有做夢，才可以隨心所欲，即使在夢中是多麼的荒謬。

一切的超越，都可以發生在夢中。

為何是甲由？

甲由是最卑微的生物，從來就不耀眼，只活在與人類不能相容的世界；而人一向都非常自我中心，自視為生物中的高層，但對自己的存在價值及認知卻非常有限。瓊丹就是透過夢境，嘗試體驗當人擺脫了現狀，由高層變為低層的生物時，甲由尋尋覓覓、自我提升、自我演會是一種怎樣的景況？而在整個探索歷程中，甲由尋尋覓覓、自我提升、自我演化、自我超越，不斷認識自己並走出自己，勇敢地從低處建立起邁向自己理想目標的橋樑，成為蝴蝶。在過程中牠有過恐懼、矛盾、不安與掙扎，但都迎難而上，

無畏無懼，認真省察自己當下的處境，從中調整策略，找到脈絡，看到出路，積極前行。

為何是蝴蝶？

蝴蝶是最美麗的昆蟲。牠總是令人聯想到美麗高雅、嚮往自由，而蝴蝶進化生長的過程，更展示出一種充盈的生命力。由平凡無奇、不起眼的小小毛蟲，經過沉潛蛹化，最終變成一隻色彩繽紛的蝴蝶。沒有誰可以從外表看出蝴蝶與幼蟲是同一個生命，這是多麼具有藝術的美態及哲理的體驗。

甲由也可以變蝴蝶？

「存在」的人在「存在」的過程中有很多不同的選擇：有些人選擇努力成為自己，在「存在」中保持本真的我；有些人選擇不成為自己，遮蔽自己內心情感

的真實，扮演著別人所期待的角色；亦有些人不願意接受當刻的自己，總是希望超越自己，走出自己，為自己創造新的價值，成為理想中的「存在」。既然我們可以決定自己各種存在的可能性，早由也可以。

早由也許希望變為蝴蝶，自由地飛。

生命其實充斥著無盡可能，它的豐富性亦正正在此。生命一直給予我們無數的期盼，而當中的意義就是要我們充份發揮自己，實現創造力量，打破生活常規，探索更多未知的可能性。

藝術正是我們創造生活的一部份，可昭示「存在」的真理。藝術家就這樣勇敢地透過他們的作品維護著人類生存的根基，去了解這個世界及他自己。我希望透過分享一些經典名著及藝術家們的作品，加深我們對自己存在的認知；而藝術家們的深刻話語及不朽圖像亦透過我們的詮釋而得以永續，超越了實際的時間空間。當然每一個文本都不可能只有單一的固定意義，亦沒有任何所謂的標準答案，視域亦因人而異，所體驗到的就是那探索的過程，所以這本書，你說它是甚麼書，它就是甚麼書！

這兩年來，努力翻看一些自己曾經閱覽過又喜愛的經典名著，參考了一些哲學書籍，在網上搜尋過一些相關資料，邊閱讀邊探究，雖仍未能大徹大悟，在表達上更可能依然顯淺粗疏，懇請大家包容及指正任何錯漏或拙處。海量汪涵，再次感謝你們的包容見諒。

尼采如是說：「生命中最難的階段不是沒有人懂你，而是你不懂你自己。」

「尋找就必尋見」，趕快收拾行裝上路，共同經歷一個富足而踏實的旅程。

這也是一種存在的印證。

20

⋯楔子⋯

甲由，正名「蟑螂」，別名「小強」，是這個星球上最古老的昆蟲之一。牠曾與恐龍生活在同一時代，有億萬年的演化歷史（人只有幾百萬年），近四千個品種，是雜食性昆蟲，牠們會傳播多種病原體，所以普遍被標籤為害蟲。甲由反應敏捷，繁殖容易，生命力異常頑強，據說牠們就算被去除頭部後也可以活動至一星期長的時間才死去，存活力驚人。有人就這樣形容甲由：死而不僵，僵而不腐，腐而不滅。所以甲由是一種成功的生物，有望成為超級英雄。

其實「甲由」也有牠的喜好、有牠的情感，亦有牠的夢⋯⋯

每個人

⋯總有一個夢⋯

1

一切從瓊丹開始・
尋回生命的核心

瓊丹，個子不高且有少許駝背，不論是出身或外貌，都令她有很強的自卑感。小時候的作文總是寫希望長大了做「圖書館管理員」。

她很「宅」，很喜歡看書，然而畢業後，她跌跌碰碰竟落戶在一間私人飛機公司的營運顧問部門裡，負責與民航處聯絡及預約私人飛機升降時段。預約安排困難，投訴更是停不了，她非常厭倦，生命像被吊在半空，抽離而無著處，但她在這工作崗位已兩年半了，又似是習慣了，再提不起勁作出改變。

她每天上班就猶如上了發條的鐘錶一樣，一節一拍機械式地撥弄著。面對這一切重複單調、沒有創意、死板無聊的工作，她不甘心。她時常反覆問自己：應該如何走下去？可是她的性格有點糾纏：一方面很想突破自己，但另一方面，卻又有很大的惰性，很多時都給自己不同的藉口作為不去改變的理由，可是，在她沉默的背後，心中卻有團團火焰在燃燒。

莫非生活就該如此？過這樣單調的生活等於一條「鹹魚」，但人生要有怎樣的經歷才有意義？

工作以外，瓊丹還是喜歡以書籍作伴，尤愛關於藝術及哲學範疇的作品，她記得卡夫卡曾經說過：「為每天的麵包而憂慮會摧毀一個人的性格。」哲學家沙特說：「人由於體認到自由，必須為自己的選擇負起全部的責任。」究竟她該往何處走，才能尋找生命的核心？但她又明白：人，總是一種「欠缺」的存在。如果這穹蒼宇宙真的有上帝，她就一直未曾深感到祂的恩寵，可是她還是相信在浩瀚的自然界中是有這位「終極的存在」；所以如果上帝能給她來個拯救，多好，可以引領她尋找那標竿人生。

今天，她決定放假一天，為自己的內在世界整合一番！

瓊丹決定去親親大自然，她逛著走著，欣賞著蝴蝶的美態，感覺很「輕」，有一種居高臨下的優越。其實瓊丹自小就很喜歡蝴蝶，很想跟牠們一起飛，在這花停一會，往那朵站一刻，快樂自由。還記得當年在中學上生物課的時候，每當老師講述蝴蝶進化生成的過程時，她總是對蝴蝶能夠經過卵、幼蟲、再結蛹破殼而出，成為色彩繽紛的蝴蝶的過程而感到驚訝，她常想，蝴蝶的成型是多麼具有藝術的美態及哲理的體驗！任何豐富的生命必須經過一番隱伏及孕育，才成就更美更深厚的意義。這就是生命的力度。

她走得有點倦，坐在長凳上休息，絲毫沒留意一隻甲由正慢慢由長凳的另一端向她移動過來，她享受著大自然的陣陣涼風，不知不覺睡著了，而那隻甲由也慢慢爬到她的頸椎位置。

「睡著時就是最快樂的人。」這是德國哲學家叔本華說的。可是瓊丹居然讓這甲由跟她一齊入夢……

她突然感覺全身有點疼痛，脊骨慢慢收縮，一層外殼將她籠罩，面部一陣抽

26

搐，喉嚨、頭部都在灼痛，雙手雙腳漸漸變得幼細，更駭然發現多了兩隻腳狀的

物體，數一數，總共六隻腳正在發力彈動，而兩條如線般的幼鬚也不知何時出現

了，成為了她身體的一部份，左右敏捷地撥動。Oh My God，瓊丹變成了一隻甲

虫！

「我怎麼啦？莫非上天真的討厭我，生活不如意，工作又苦悶，現在更把我

變成一隻甲虫？」忿怒、恐懼夾雜，令她忍不住大叫：God, Please Help!

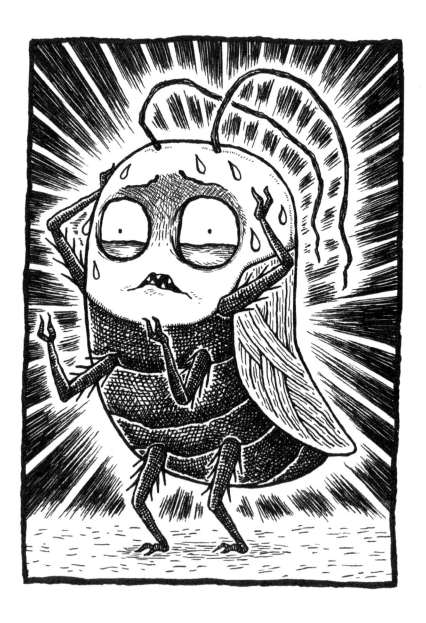

2

瓊丹身軀的退化‧

生命轉化的開端

「我是誰？」怎麼會是甲由？

著名的心理學家佛洛依德（Sigmund Freud，1856-1939）認為，「夢是一種在現實中實現不了和受壓抑的願望的滿足」。夢是一種潛意識的活動，由於人的心理防衛機制壓抑人的本我願望，被壓抑的願望在潛意識的活動中並不會直接表達於夢中，而是通過扭曲變為象徵的形式出現。

莫非甲由是瓊丹的自我投射？難道瓊丹一直想做甲由？有人說：夢見甲由是

寓意你想擺脫在工作、生活中令人煩心的人或事，卻無能為力。

但這時，連瓊丹自己也不能肯定這是不是一個夢。她舞動著觸鬚，努力想要看清四周圍的環境，卻發覺時清晰時模糊，她想揉揉眼睛確定自己是清醒的，卻無法控制這個變了形的軀體，她害怕得大叫：「Help! Help! Help!」，卻發不出聲來。她起勁擺動著自己的肢體，希望變為原本的人形瓊丹，但過了很久很久，希望落空，身軀依然沒有絲毫的改變，她終於明白再掙扎也是徒然，不得不接受現在這一刻的自己：一隻甲由！

非常為難但卻必須接受，因為她沒有其他更好的方法，為了生存，她必須先適應自己的改變！

瓊丹覺得背部很重，兩條觸鬚麻煩累贅，手腳亦不協調；她眨眨眼睛──居然有四隻眼睛，兩個複眼、兩個單眼互相發揮功效，視角好像拓闊了，感光度提高了，即使身處暗角也可清楚看到四周情況，環迴三百六十度，她想，這對逃亡很有幫助啊。但，怪怪的，有股氣流在身後轉動，細看，原來生了兩條尾毛，各有十九節，每節都有十一根觸毛，可協助檢測背後看不到的位置。瓊丹先是嘗試

挪動身軀，又匍匐一會兒，開始利用觸覺和嗅覺導航，慢慢向前行進。

其實能有這樣優異的感覺器官，感覺應該是超爽的。然而，最令她氣餒的是她的甲由肚卻沒有消失，依然與她同行。

瓊丹漸漸熟習這個新軀殼，慶幸只是身體上的轉變，並沒有影響精神的維度。牠仍然有思想、有感覺，仍然有「人」的思維，牠告訴自己，只要精神在，總有辦法回到未變形前的人形瓊丹。

她，不對，是牠，開始了一隻甲由的逃竄生活。

＋＋＋

「這裡是甚麼地方？」

轉動複眼，瓊丹發現自己身處一間古舊的圖書館，大得有點像是進入了哈利波特的世界。歌德式建築，拜占庭教堂式的圓形天窗，拱木長形閱讀室，深不見底；還有螺旋形樓梯，四處空盪無人，光線暗黑，時間彷彿停頓。這裡到處都是

藏書，古舊的、現代的，所有架上都塞滿了，應有盡有。書架不時隨意移動，非常有節奏感；書枱上更是「書橫遍野」，卻是亂中有序。一本疊一本，中文、英文、法文、德文，還有其他不同語言的；有哲學文學、藝術文化、散文小說等等，都沉默地在這圖書館內躺著。瓊丹本來就愛書，變成甲由後觸覺更加敏感，這裡的「書卷味」，尤其帶有歷史記憶的書籍香氣迷倒了牠，牠相信無論打開哪一本，都必定會是一個難忘的探索歷程。牠已沉溺在這謎一樣的環境中，忘記了之前的恐懼及顧慮。

瓊丹決定留下來，這座圖書館不單是古籍殿堂，更擺放了名人雕像、雕塑作品、名畫等，甚至是梵谷的《自畫像》也放在這裡，咦，那幅《自畫像》不是應該放在荷蘭阿姆斯特丹梵谷美術館嗎？不管了，反正現在的瓊丹感到異常興奮，牠覺得這裡是個迷宮，變幻莫測，有點虛幻卻又帶點真實，不過牠相信這裡總會帶給牠一些驚喜。牠看到牆上那隻變了形、像快要熔化的鐘，時間停在十時十五分，分不清是白天還是黑夜。牠沒有智能電話，缺乏了時間及方向意識，像與外界隔絕了，只知道這裡異常寧靜……

只剩牠孤單一隻。

突然間，牠看到遠處有一個模糊人影，牠張大兩隻複眼和兩隻單眼，嘗試看清楚一點。進入單眼的光線雖然足夠，但清晰度卻差強人意，然而牠仍未習慣多出來的兩大複眼的運作。牠估計，這個人影可能是圖書館管理員。

不一會，牠聽到圖書館內的廣播聲音，發音有點像電子字典，但卻帶有威嚇性：「如果你踐踏或停留在任何書本上，我將運用『權力』讓你不能『存在』這世上。」

「權力」、「存在」……牠保持著一種警醒狀態！

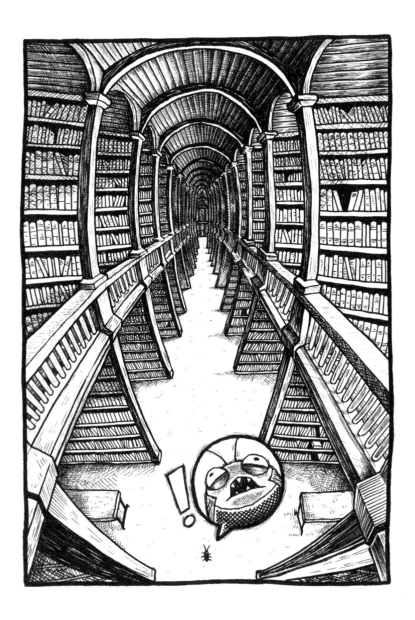

3

遇上赫斯特的蝴蝶・
生命的啟示

這個陌生環境究竟是現實還是幻覺？是神的遊戲？究竟誰是幕後玩家？但唯一牠可以肯定的是：「今天我還活著！」

遠處，瓊丹看到一幅萬花筒的圖像。瓊丹小時玩過萬花筒，這玩意變化多端，每旋轉一次，萬花筒內的影像便會隨之改變，所出現的圖像是第一次，也是最後一次的邂逅。牠看到無數蝴蝶翅膀猶如萬花筒內影像般，被精心排列在畫布上，好像蘊含著無限的希望與變化。

牠提起三對小腳，一步一步向那幅萬花筒圖像邁進，距離愈近，牠愈感暈眩。

牠仔細看著畫旁的圖示資料，這是英國著名當代藝術家赫斯特（Damien Hirst）的作品，以規律的鏡射排列方式，似是以宗教意義的圖案標誌反映人們對永恆的生命盼望，色彩繽紛，非常悦目！

蝴蝶是最美麗的昆蟲，「會飛的花朵」，高雅得令人迷醉。蝴蝶破蛹而出的進化過程，總是令所有生物感動詠嘆。一條平凡無奇的幼蟲，經過沉潛蛹化，最終蛻變成一隻色彩繽紛的蝴蝶，大自然生物的韌度彈性及規律變化實在令人讚頌，這正是自然界給予生物的深厚真義。赫斯特一直喜愛用蝴蝶作題材，展現生命的脆弱無力。「你有時必須跨越界限，尋找它們的所在。」這是赫斯特說的。

生命儼如萬花筒，每回轉動時，都會發現很多偶然的可能。瓊丹很希望牠的生命也能如萬花筒般精彩絢爛！

牠不太認識上帝，但依然想頌讚上帝給予這個世界的美好！牠要像蝴蝶一樣，擁有強而有節奏的生命力，沉潛及醞釀，然後破蛹重生。牠知道牠需要一些經歷，才能衝破舊有的觀念，突破固有形體的局限，成為色彩繽紛的蝴蝶。牠絕

赫斯特：*Tranquility*，2008，油漆畫布，231.8 × 323.2 × 12.7 厘米，私人藏品。

對有這份勇氣。

《道德經》說「千里之行，始於足下。」這將會是一個獨特的旅程，路就在牠的腳下。在這陰森的圖書館裡，雖然牠依然驚恐，有點戰戰兢兢，但瓊丹已作好上路的準備。

牠看到幻燈在地上明顯投射的影像：「凡人，有其不可的超越。」牠心中暗忖，不明就裡，卻是充滿期待。

第二章

凡人

……有其不可的超越……

4

歌德《浮士德》· 超越塵世的妄念

瓊丹帶著一份驚異，一份好奇，一份鮮活敏感的心去探索。牠清楚知道這趟探索的旅程是需要無比堅韌的意志。

遠處傳來一陣遲緩沉重、婉轉憂鬱的音樂。

但這音樂並不能令牠心境開朗，反而令牠感覺有點沉重，有點鬱鬱而不能展。牠對音樂一竅不通，只感應到作曲家激動的情感，旋律細膩地刻劃出曲中人物的心情起伏及精神世界，起落交織不著痕跡。牠看到空氣中飄浮著一些的滄桑感。

音符，以及一些關於華格納《浮士德序曲》的文字，牠覺得好奇，定睛的望著牆上的文字：

華格納的《浮士德序曲》寫於一八四○年。源起於一八三九年，在他指揮完貝多芬第九號交響曲後，受到強烈的感動而寫下的，所以這首序曲在形式及旋律結構上多少受到了貝多芬第九號交響曲的影響。才華洋溢的華格納是尼采最愛的一位天才⋯⋯

牠停下來細味，整個身軀正正落在德國大文豪歌德（Johann Wolfgang von Goethe, 1749-1832）的《浮士德》（Faust）書上，牠也說不出為甚麼會停在這本書上，或許這個哈利波特式的圖書館安裝了某種可以偵測生物腦電波的神秘感應器，又或許這就是緣份！

歌德的《浮士德》與荷馬的《史詩》、但丁的《神曲》、莎士比亞的《哈

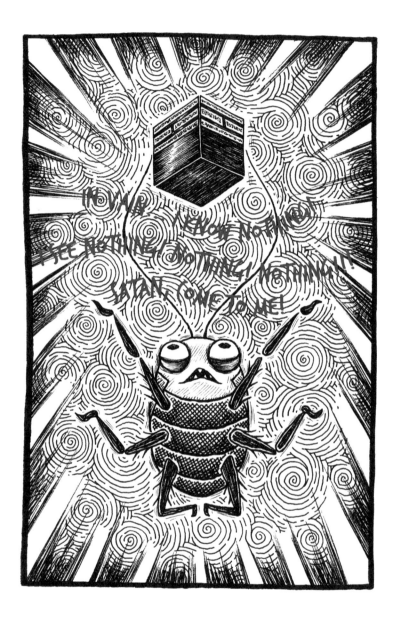

姆雷特》並稱為歐洲四大名著。這是於一八〇八年發表的一部悲劇，花上長達六十年心血方成的曠世巨著，幾乎跨越了歌德整個創作生命。劇中主角浮士德已垂垂老矣，面對著日漸朽壞的身軀，他感到空虛怠倦，明白到生命即將結束。回顧一生，他覺得自己畢生專研知識學問，但對人生的各種經驗認知依然太淺，到頭來還是無法掌握真、善、美，正在輾轉苦思苦量，卻猛然呼喚：「Satan, Come to me!」

突然音樂一轉，瓊丹聽到一聲巨響，莫非魔鬼真的出現了。祂隱約感到一股驚恐。

Bingo！陰險的魔鬼梅非斯特真的出現了！

浮士德希望魔鬼梅非斯特能幫他重新找回生命的意義，體會人生樂趣，即使再活多一次。就此一紙協議，令已是暮年的浮士德將靈魂出賣給魔鬼，為的是換取知識和青春。浮士德遂變成了高貴的翩翩少年，開始了新的人生和精神之旅。

浮士德想要的就是「投入時間的急流裡，要投入事件的進展中……我要用我的精神抓住最高深的事物，我要遍嘗人類所有的悲哀與幸福。」他也說：「我若

在某瞬間說：『我滿足了，請時間停下！』我就輸了。」

魔鬼梅非斯特就讓浮士德擁有一番奇歷，但卻在每一個目標的實現過程中，都隱藏了毀滅的種子。因為梅非斯特是「永遠否定的精靈」，他希望透過不斷否定那永不停止追尋真善美的精神，把浮士德那股向上的力量往下拉，直至徹底的虛無。但浮士德卻在嚐過愛情的甜蜜與苦楚，經歷了沙場奮戰與國家治理後，體會了人生的榮辱，不斷的超越自己⋯⋯

浮士德的人性魅力在於他對知識和經驗的無限追求，他窮盡一生的巨大熱情，不斷兼收並蓄，懷著一種無法抑制的慾望去創造、去擴張，永不放棄。作為一個奮鬥的個體，為的是「以固執的官能緊貼凡塵」，他要「作大事業」，不惜與魔鬼打交道，完全逾越人的局限，將神和世上所有的一切，拉向自己。然而善與惡、靈與肉，永遠都是一體兩面互相依存又互相轉化的兩生花⋯⋯無限慾望就是痛苦的根源。

沒有了浮士德，魔鬼梅非斯特就無法顯示自己的邪惡力量；而歌德就用「每個人人性深處都可能出現的危機」來具體明言每個人都有成為魔鬼的潛在特性。

梅非斯特費盡心思誘惑和打擊浮士德，結果「總是想作惡，卻總是行了善」；反之，浮士德卻變得愈來愈強大，「他在景仰著上界的明星，又想窮極著下界的歡狂，無論是在人間或是天上，沒一樣可滿足他的心腸。」這就是浮士德，亦可能是普天下的世人。瓊丹對浮士德的故事益發感興趣。人生而有慾，利慾支配眾生，就有機會成善成惡。牠想起自己曾看過奇洛李維斯與阿爾柏仙奴的電影《追魂交易》（The Devil's Advocate）。阿爾柏仙奴飾演的魔鬼，在最後一幕露出真面目，說出這句對白：「虛榮，我至愛的罪！」

更多的文字繼續浮現在空氣中，牠的眼睛努力地追趕：

當梅非斯特提供給浮士德一個擁有權勢的機會，他知道這會導致浮士德腐化，心靈墮落，不再嚮往更高更深的追尋，那時浮士德必輸無疑。及後，浮士德甚至想移山填海，建立人間樂園；在他沉浸於對未來的美好想像中時，就情不自禁地表示自己將近滿足，而這時候，魔鬼準備出手奪取他的靈魂，幸好他的靈魂最後被趕來的天使救走了……而人世間的善惡之爭終將以

善的勝利而告終。浮士德終有所悟：「我渴求、我實行，再重新希望，這樣使勁衝過我的一生，開頭還大模大樣，滿有把握，而今漸趨明智，瞻前顧後，遇事小心。這個世界我已經了然，不復有超越塵世的妄念。」

原來人總是希望超越當下的自己，作自我的主宰，如浮士德；但人類卻有其不可超越的局限性，在當時以神為尊的宗教時代，人即使可憑自己的自由意志而行善行惡，最終還是必須依靠神的恩典才能夠獲得拯救，即不完美的人對完美的神的信靠和服從。相比往後「在人的世界、人的主體性世界之外並無其他世界」所高舉的人本主義思想，強調「生存」、「主體性」或非理性狀態為人的本真，以及終極的價值和意義所在，人才是自己的依靠，要為自己決定現實中具體的存在，兩者雖在精神信仰和基本價值似有相異，卻同樣蘊涵了對生命的某種詮釋。

《浮士德》是一部靈魂的發展史，有著不朽的永恆性，閃著智慧的光芒。

刻下，情感豐富激動的旋律，上下交織發展，充斥全曲，而空中飄浮的文字卻一下子消失了。瓊丹記得愛爾蘭劇作家蕭伯納就這樣說過：「人生有兩大悲劇，

一是沒有得到你心愛的東西，另一是得到了你心愛的東西。」

浮士德一直在艱苦的迷誤中向更完善的境界努力前進，慾望無限，躁動不安，最後大徹大悟，不再相信人間有任何經歷是可以讓心靈徹底滿足而停止追求。可是他最後還是相信：人只有不斷努力進取，才能獲得生存的意義。原來意義不在其本身，卻在尋求過程的當刻，原來最大的人生之謎就在自己積極尋求的過程中解開！

無限的慾望就是魔性？慾望就是萬惡之始？圓滿總是帶著缺憾？這是上帝為每個人設計的方案？瓊丹苦苦思量，正在消化當中的含意。牠非常欣賞浮士德有無比的能量及勇氣，在追求、實踐、不滿足、痛苦、再追求的歷練過程中，不斷重新開始，去尋求、去創造、去玩味、去體驗，即使跌宕挫敗，也沒有減退鬥志，為的是要攀向更高更廣闊的現實世界。

歌德說過：「我敢於入世的膽量……下界的苦樂我要一概擔當。」歌德就是浮士德，肯定生命的本身，不管是苦是樂，總是有價值的，並應該積極在當中尋求意義，承擔一切自己選擇的後果。浮士德是人類的縮影，亦是一個尋找「自我」的歷程。人在世需要竭力向上，因為每一個經歷都更能看清自己。然而要克服墮

落，就愈需要經歷謙卑的洗練。要有逆境，才會啟迪智慧。

莊子云：「吾生也有涯，而知也無涯。以有涯隨無涯，殆已。」其實平凡可能也是一種超越自我的方式。可惜的是，世上大部份人總是忘記……

瓊丹心有所得，豁然開朗。

5

奧古斯丁《懺悔錄》·
「人」是有限體

人的能力總有界限，有其不能的超越範圍，在追尋善的理想過程中，一路尾隨的仍然是惡，莫非到最後人還是要像浮士德般依賴上帝才能得救？這時，瓊丹隱約聽到懺悔禱告的聲音。

牠非常好奇，究竟這人做錯了甚麼？在懺悔甚麼？這座圖書館好像安裝了某種可以偵測生物腦電波的神秘感應器，在牠眼前再次出現了一組文字，發音就像小時讀書時用的電子字典：

基督教文化在早期的羅馬到中世紀至文藝復興時期一直都擔當著重要位置。

歐洲中世紀基督教神學、教父哲學的重要代表人物奧古斯丁（Augustine, 354-430）的《懺悔錄》（Confessions）就揭示出他早期歸信上帝時的內心掙扎及轉變經歷，當中亦曾提出道德之惡的根源問題。奧古斯丁相信人的本性是趨向上帝，「惡是善的缺乏」，只是人的意志薄弱背離了上帝，上帝實為最高的善。

《懺悔錄》是西元三九四至四〇〇年約在奧古斯丁四十多歲時寫的，是西方文學史上的第一部自傳體祈禱文，撰寫的是他的悔改故事，與法國盧梭、俄國托爾斯泰的同名著作並稱為世界三大思想自傳。奧古斯丁出身貴族，年青時對母親的信仰產生懷疑，縱情聲色，也曾一度加入摩尼教，甚至對基督教反感。但在後來，他多了聽道，對基督教教義有更深的了解，自慚自己雖是個知識分子，卻反為情慾所勞役，深感自己罪孽深重，在悲痛自責之餘，伏在樹下痛哭。忽然聽到一把聲音說：「拿著，讀吧！拿著，讀吧！」他面色大變，抑制著眼淚，視線即落在這段經文上：「不可荒宴醉

酒；不可好色邪蕩；不可爭競嫉妒。總要披戴主耶穌基督，不要為肉體安排，去放縱私慾。」（羅馬書十三：13-14）上帝「讓他看到自己如何骯髒」。

奧古斯丁開始接觸上帝，嘗試認識上帝，心裡有了平安，他感覺有從神而來的能力勝過罪惡，自此以後，內心起了極大的變化，他開始思考甚麼是惡，最後決定信靠上帝、追尋上帝、認識上帝，懺悔改過，完善自己。一個美妙的「浪子回頭」故事。

瓊丹在思考，人的情慾和反叛是邪惡嗎？它們不是上帝賦予人的「自然本性」嗎？而人在理智上又可否真的尋覓到真理和上帝？就奧古斯丁來說，「人」這一有限體，是上帝的精神所流出，而上帝卻是人類不可能完全認識的存有。那上帝是否必然存在？上帝會否只是一個觀念、一種認知？又或只是一種心靈的經驗？一種信仰的對象而非理性的結論？牠在這問題上一直都有點迷惘。

感應器似乎明白牠的疑惑，轉換了另一組文字：

其實奧古斯丁也有同類的問題：「超越萬物的造物者，究竟如何被認識的？」人會生老病死，人有七情六慾，但人的有限是無法去認識「上帝」的，所以奧古斯丁選擇相信，並在上帝之中得到安息。他曾說：「信仰，爾後才理解」。「上帝之存在」就奧古斯丁而言，是唯一的、不可變易的，亦是不可取代的。

對於奧古斯丁來說，只有上帝才是完全的、絕對的實在。他與「上帝」已建立了一種如磁石吸鐵的非常特別關係，而這種關係就成了奧古斯丁的新生命，但不知當時的奧古斯丁在視「上帝」為「全能」個體的同時，又會如何看待「我」在這個世界的主體性？或許《懺悔錄》也是奧古斯丁一種尋找「自我」的歷程，一種身份的自我認知……只是當時的社會以宗教為本，尊主為大，宗教與人類的關係已變得密不可分。

他知道奧古斯丁的《懺悔錄》不僅是一部自傳，不只是在追憶往事，更是在追求真理，即使在過程中有跌墮、有失落、有掙扎、有呼告；卻更有欣喜、恩寵和榮光。奧古斯丁希望喚醒睡夢中的人，讓他們能在神的恩寵內由弱而變強，改

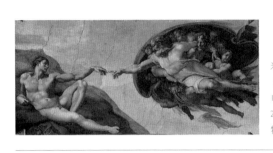

米高安哲羅：《創造亞當》（The Creation of Adam），1508－1512，拱頂裝飾畫，280 x 620 厘米，梵蒂岡博物館西斯汀禮拜堂藏。

過而向善。

瓊丹想得入神，如果人真的可以從神之中得力，「由弱而變強」，多好！牠覺得現在的自己就是非常需要這種超力量。牠正感惘然之際，突然感覺到圖書館的牆壁在轉動，「格勒格勒」了數下又歸於平靜。一幅大畫展現在牠的眼前：這是米高安哲羅的名畫《創世紀》。莫非連上帝也接收到牠的訊息？

《創世紀》當中的《創造亞當》最為世人熟知：從天上飛來的上帝，將手指伸向亞當，這個輕輕的觸碰，就將亞當的靈魂點燃起來，好像電影《E.T. 外星人》的「E.T. Phone Home」接通電流一樣。人與上帝就這樣奇妙地連接了。

瓊丹努力移動身體，一步一步攀爬上這幅名畫。

牠忽發奇想，如果將自己的身軀停在上帝與亞當的指

縫間，能否感覺他倆的電流碰撞？或者更可以感受上帝的恩寵，這將會是多麼獨特的體驗。牠知道這想法是超白痴，但自己的六隻腳卻不自覺地向著這幅名畫進發。

牠循著亞當的眼神向右望，瞥見了那美麗的夏娃，她那雙明亮嫵媚的雙眼正在偷偷斜望左下角的亞當。追本溯源，根據《聖經》記載，原罪及其他一切罪惡的開端，就是因為亞當與夏娃偷吃禁果開始。

奧古斯丁認為，自從亞當和夏娃被上帝逐出天堂之後，塵世間就出現了兩個世界，即「地上之城」和「上帝之城」。前者充滿了邪惡與暴力，而後者滿溢著良善與和平，也籠罩著自由與喜樂。

剛才的禱告聲音又再傳來，這次卻稍為清晰了：「我在如此思索時，你就在我身邊；我歎息時，你傾聽著；我在飄蕩時，你掌握我；我走在世俗的大道上，你並不放棄我。」

牠也希望神能眷顧牠，因為牠知道未來的旅途將會是孤獨而寂寞。

6

但丁《神曲》·
探索人類的命運

人神如能真的互通，會是何等美妙！正在忐忑之間，走廊的不遠處傳來一陣美妙的樂韻，哼著 *Amazing Grace*，好像一組天使在唱歌，也像演唱會的和音歌詠團，有著很好的環迴立體聲音效，感覺超乎想像的逼真。這種天籟之音正好驅趕了牠的不安。牠也跟著哼唱「I once was lost, but now I am found.」

循著音樂尋去，瓊丹遇上另一幅名畫。這幅畫的正中央，有一位貌似詩人卻更像博物館導賞員，似正向觀者詮釋他身後的場景故事。根據畫旁的文

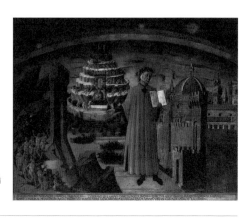

米切利諾：《但丁和三重世界》（Dante and the Three Kingdoms），局部，1465，布面油畫，佛羅倫斯主教座堂博物館藏。

字標註及描述，這幅畫是米切利諾（Domenio Di Michellino，1417-1491）的《但丁和三重世界》。畫的左側是「地獄」的深淵，眾罪人正在苦楚中逐步下沉；中央上方代表了七宗罪的七層「煉獄」，煉獄頂端是伊甸園，居住著亞當及夏娃。有趣之處就是在這神秘奇幻的圖像裡夾雜了城市景觀。

瓊丹在這幅畫前佇足，愈看愈有趣。牠就在附近左穿右插，希望找到有關這幅名畫的更多解說。終於在書架上找到但丁（Dante Alighieri, 1265-1321）的詩集《神曲》（La Divina Commedia），封面是柔軟的羊皮，帶點殘舊，內頁非常殘破，散發著陣陣古書之香。牠非常喜歡這種古舊味道，觸角不斷晃動，翻閱書頁享受著書香韻味。當牠揭到〈地獄篇〉時，看到這樣的描述：「對故鄉佛羅倫斯的

愛，揪緊著但丁的心」。牠忽然明白，原來剛才畫中的城市景觀正是意大利佛羅倫斯，當時這地方充斥著驕奢的罪惡，令但丁悲憫不安，遂希望可以從地上的罪惡之城，通向上帝充滿愛及恩典之所。但丁的思想與奧古斯丁的「地上之城」和「上帝之城」所說的兩個世界有點相像。

瓊丹看到書上開篇的名句，若有所悟。「就在我們人生旅程的中途，我在一座昏暗的森林之中醒悟過來，因為我在裡面迷失了正確的道路。」牠感受至深，因為牠也正在找尋自己的標竿。

《神曲》詩長一萬四千二百三十三行，寫於七百多年前，全書共分三部，分別為〈地獄篇〉、〈煉獄篇〉及〈天堂篇〉，為意大利最偉大詩人但丁的不朽鉅著。

他以極其廣闊的畫面，描寫詩人在遊途中遇到的過百種類型的人物，探討現實世界和精神世界的幸福問題，亦同時透露了人文主義新時代新思想。但丁從執筆到完成長達十年之久，他把自己二十年來放逐生涯體驗的感受和試煉，一一寫在這部苦心經營的作品中。

在開首，但丁與史詩詩人維其略（Virgil）那影子般的靈魂走在黑暗的森林途

中，見證撒旦背叛上帝和受刑的陰魂；他們又穿過大地的中心，開始第二段旅程，那裡是煉獄，他們看到很多臨死前才悔改的靈魂。及後，維其略將但丁交給但丁的所愛佩雅特麗（Beatrice）。憑著愛的力量，他們排除萬難，層層穿越諸天，最後得睹最高天的聖父、聖子、聖靈三位一體；但丁更被賜予能夠注視神的力量，最後他的意志更與神一致，因為「『善』全都聚集在那裡」。

《神曲》不但是一本描述但丁遊歷地獄、煉獄和天堂種種見聞的遊記；更是基督教世界觀的人生一大縮影，其思想之深遠、構想之宏偉、藝術之莊嚴，成為古今宗教文學中最偉大的傑作。

在有插圖的《神曲》版本中，以古斯塔夫多雷（Gustave Doré, 1832-1883）為《神曲》所作的一百三十五幅蝕刻版畫插圖最為著名。

瓊丹屏住呼吸，一幅幅作品影像呈現在牠眼前，即使只有黑白兩色，還是令牠有點吃不消；但牠對古斯塔夫多雷的巧奪天工、層次分明的繪畫藝術卻是深深讚嘆。牠覺得古斯塔夫多雷的畫工光感強烈，不但緊密呼應了但丁作品的生命強度，更為《神曲》增加了絕妙的立體及生動感，猶如一齣劇情緊湊的電影，緊扣

觀者心神。

但丁《神曲》的創作繆思或許可在奧古斯丁的《懺悔錄》中尋根。奧古斯丁認為神是終極的存在，而人的存活必須依靠神的恩典及救贖，不能靠一己之力戰勝自身的罪惡，所以人是應該為信仰而服務；然而但丁即使多麼相信有「地獄」、「煉獄」及「天堂」，他卻在詩中開始展現出人文主義的思想，詩中充滿感性、理性和宗教性，以「自由意志」貫穿《神曲》全詩的主題：「人運用他的自由意志，而有其功、有其過，依此功過而受到正義的適當報償或懲罰……」他從人死後得到的不同結局，來告誡人在今生要好好選擇；而歌德筆下的《浮士德》，一直希望提升自己，作為自己的主宰，是一種「本真的存在」，切實地決定和參與，實現自己。可惜的是人只是一個有限體，最終上帝還是他最後的救贖。

中世紀（約公元五至十五世紀），隨著封建制度的發展，基督教思想及勢力控制著整個歐洲的文化及政局，文化上的發展也只限於宗教方面。基督教更成為封建制度的上層建築，教會統治非常嚴厲，以基督教作為唯一的真理，要求人們將一切獻給上帝，因為只有這樣，死後才能上天堂。這段時期，被史學家稱為「黑

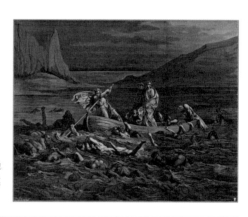

古斯塔夫・多雷：《神曲》（地獄篇），版畫作品，但丁與維其略登上小船渡過死亡沼澤。

暗時代」，因為當時握有絕對權力的教會，限制了許多文化發展。在十五世紀下半葉以後，隨著自然科學及資本主義的發展，開始了文藝復興運動，人們才漸漸從以「神」為中心的文化轉變為以「人」為主的文化，人本主義開始抬頭，逐漸取代宗教的權威。可是啟蒙時期的思想家企圖以理性來否定上帝的存在終歸不太徹底，而當時普遍人對上帝的存在依然有很大的依賴。

《神曲》中的幽明三界之旅就是展現著「人類精神」，探索人類命運，由罪惡到淨化直至幸福之境的發展過程，不斷追求真理，以「天堂」為終極理想的境界。

地獄共九層，狀似漏斗，愈往下愈小，依靈魂的罪孽輕重來安排在哪一層受懲罰，每一層地獄的

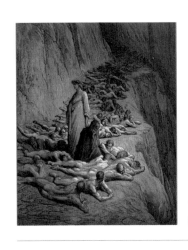

古斯塔夫·多雷：《神曲》（煉獄篇），版畫作品，
煉獄裡的靈魂全都匍匐在地上哭泣。

處罰方式都不相同。第一層是候判所，這裡住著生前不信神的善良靈魂。在其餘八層，罪人的靈魂按生前所犯的罪孽（縱慾、暴食、貪婪、吝嗇、憤怒、異端、強暴、欺詐、背叛），分別接受不同的嚴酷刑罰。

煉獄也分九層，是靈魂洗滌罪孽的地方，也是靈魂上天堂的中轉站。生前犯有罪過，但程度較輕，已經悔悟的靈魂，按人類七大罪過（傲慢、嫉妒、憤怒、怠惰、貪婪、暴食、貪色）分為七層，在這裡修煉過，加上淨界山和地上樂園，而後一層層升向光明的天堂。

瓊丹想起畢彼特及摩根費曼的電影《七宗罪》（Seven）：一位即將退休的警探和將接任的警官，一起調查由宗教儀式「七大罪」設局犯下的七宗連環謀殺案，警官試圖在兇手犯案前將他緝拿歸案。深

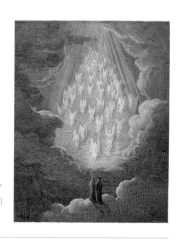

古斯塔夫 • 多雷:《神曲》(天堂篇),版畫作品,
但丁與佩雅特麗正看著一群天使步下天梯,似向
他們迎面而來。

沉的故事令觀者反思人類所謂的七宗罪,兇手的每一步、每一個鏡頭都觸動神經,結局更是出人意表。

伊甸園就在煉獄的最頂層,但丁在伊甸園裡見到了初戀摯愛佩雅特麗,她引導但丁遊歷天堂九重天,這是《神曲》的〈天堂篇〉。這裡是幸福的靈魂歸宿;他們是行善者、虔誠的教士、立功德者、哲學家和神學家、殉教者、正直的君主、修道者、基督和眾天使。在九重天之上的天府,宏偉莊嚴、仙樂飄飄,最後但丁得見上帝之面,但上帝的形象如電光閃射進他的心,迅即消失,但丁知道,這是最美麗及最欣喜若狂的情景,他也無法表達。

瓊丹撥動了一下觸鬚,豁然明白了。但丁以豐富的想像力及不同的色彩描繪各有九層的「地獄」、「煉獄」及「天堂」三個不同境界,當中蘊含著深邃

的道德涵義。地獄是罪孽懲治的境界，色調陰森幽秘；煉獄是帶有悔過和盼望的境界，色彩較為淡淨；而天堂是至善至美的境界，光芒燦爛。

《神曲》是通過描寫人生百態中所犯的錯誤和經歷的苦惱，以追求靈魂純化的故事，跟莎士比亞詩劇的世界相近。莎士比亞曾說過：「一個人的目的，不在他的生命裡，而在他的靈魂中；不在於生活環境的外表，而在於心靈內部焦點的深處。」但凡人，以他的有限，自有其不可的超越。《神曲》思想的深邃及偉大，正在於此。

震撼音效的影音組合再傳來陣陣天籟之音，為整個寧靜的圖書館添加了一種特別的神聖感。可能每個人就憑自己的所謂自由意志行善行惡，通向不同的「地獄」、「煉獄」及「天堂」之路。瓊丹覺得心靈有所提升，滿滿的。這時，遠處的音樂突然改變了，是一種由古希臘里拉琴（Lyre）所彈奏出來的天籟之音。

牠回想：無論是歌德、奧古斯丁或是但丁，他們都將自己豐富的人生經驗，通過他們的曠世作品，如三稜鏡般透釋出來，令讀者感受到他們獨特生命的光譜及色彩，這是一種不可多得的體驗。

瓊丹開始習慣了這個軀體改變，突然，牠憑藉其尾鬚的毛狀感應器感受到一下關門的氣流，力度雖然不是太大，但依然令牠全身抖震了一下，牠估計那聲響應是來自東北方位。牠慶幸自己的身體內置了這樣一台高度靈敏的微波震動儀，只要聲波的震動傳到身上的纖毛上，就會自然轉化成聲音傳送到它的中樞神經中，即使是頻率很低的聲波，牠也能容易察覺。

牠相信聲音是來自那個圖書館管理員，這個「頭目」真難纏。牠心中暗忖：

還是要小心為上。

生存

⋯⋯一種永久的征服⋯⋯

7

希臘神話・美麗的生命力

瓊丹回味著但丁《地獄》裡的兩句詩：「走你的路，讓人們去說吧！」是的，只要認為是對的，即使面對千萬人，有何懼怕。牠想起中國聖賢孟子的「雖千萬人吾往矣！」

牠陶醉在古希臘里拉琴的天籟之音中，精神已飛向那古希臘時代。不知不覺間闖入了圖書館另一區域──「希臘神話」。那個時代，人與神那麼相近，人神關係非常密切、相生相連，當中故事更成為往後世代藝術活動的素材，有其不朽的魅力。

一踏進這個區域，感應器又再有反應，牆上投射出希臘神話的來源：

希臘神話的誕生，是希臘各地文明發展與交流的結果，故事複雜、所觸及的內容廣泛。宙斯（Zeus）是眾神領袖，阿波羅、維納斯、雅典娜等都是宙斯的兒女，各有人格化了的形象及性格，但在品德上卻有情慾、有善惡、有計謀、有缺陷、獨立不羈、狂歡享樂，更出現無數因性格缺憾而招致天譴的悲慘故事，顯示人性的善惡陰暗；但在困難面前卻又表現出艱苦卓絕、百折不撓，具有強烈的生命意識，展現出人性的光輝與美麗。希臘神話每個故事雖然邏輯欠奉，反駁的情節更是多不勝數，令人摸不著頭腦，但每則的寓言故事，卻都是動人精彩，引人入勝。

希臘神話穿越時空，以各種不同形式滲透到每一個世紀的人類生活當中，成就了很多經典的作品；而隨著時代的發展，希臘神話在不同領域產生了新的意義，就連現代的手機遊戲，也從希臘文化取得靈感，可見它的創作力非凡。

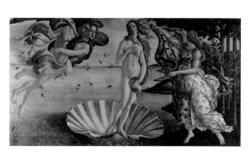

桑德羅・波提切利：《維納斯的誕生》（*The Birth of Venus*），1485，蛋彩畫，172.5 × 278.5 厘米，意大利佛羅倫斯市烏菲茲美術館藏。

這一區關於描繪希臘神話的畫特別多，當中一幅特別引起瓊丹的注意。一個赤裸美女有點惘然地站在珍珠貝殼上，體態迷人，有點嬌柔無力，像是從海中剛誕生的嬰孩，對外界一無所知，而在她的左右方都有類似天使的人歡欣迎接著她。

希臘神話中的維納斯是海的女兒，是愛與美的女神，她的誕生就像一首美麗的詩。一天，在碧波蕩漾的愛琴海海面，一位嬌柔百態、婀娜多姿的少女從海中冉冉升起，踩在一片貝殼上，出水芙蓉般典雅高貴，散發出耀眼光芒。她的出生沒有經歷過嬰兒之身，出現時就已經是成人，並且是完美的化身，有著一種無可抗拒的魅力。她不懂武功，亦不懂軍事，卻偏偏是引發起著名的特洛伊戰爭木馬屠城故事的罪魁禍首，起因就為爭奪一個絕世美女，

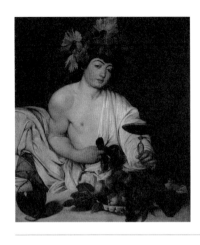

卡拉瓦喬：《年輕的酒神》（*Bacchus*），1596，油彩畫布，95 × 85 厘米，羅馬博爾蓋塞美術館藏。

儘管有人說是海倫挑起了特洛伊戰爭，但有人認為真正的幕後者卻是這個維納斯。

瓊丹爬到畫上方想要仔細欣賞，看到的畫面雖是那麼優美和諧，但維納斯臉上似是帶著悵惘及困惑，好像對於未來的生活並不樂觀，有點木然，或許她已洞悉生存的荒謬和痛苦。或許生存就要征服；而維納斯的美貌就是一種征服世界的武器。

在波提切利《維納斯的誕生》畫旁放著一位美少年畫像，面貌有點娘腔妖媚，但手臂健碩，頭上戴著用花結成的頭冠，旁邊有一大瓶紅酒及水果。他的左手拿著一高腳杯的紅酒，眼神有點曖昧、有點挑逗，亦有點慵懶，彷彿邀請觀者共飲。透露著一股墮落和逸樂的氣息，像是在說：「活在當下最重要」。

這個美少年是巴洛克時期重要藝術家卡拉瓦喬

（Caravaggio）的作品，主角就是古希臘神話裡至高無上的天神宙斯的兒子——酒神狄奧尼索斯（Dionysus），他是葡萄酒與狂歡之神，也是古希臘的藝術之神。

酒神有著凡人血統，他教人們種葡萄樹、釀葡萄酒。他更是古希臘人慾望的具象化，有著一股接近近瘋狂、超越界限的神秘驅力。酒神的性格捉摸不定，既象徵著非理性、放縱式的醉狂和激情，但又能給人帶來歡樂、解放和迷醉，複雜的性格中帶著無限的可能性。

古希臘文獻學的研究專家——德國哲學家、思想家尼采（Friedrich Wilhelm Nietzsche,1844-1900）就吸收了希臘文化的日月精華，在研究荷馬的著作時曾提出過這樣的見解，他認為古希臘人在最堅強、最勇敢、最茁壯、最輝煌的時期，依然明白生命當中的苦難，並以藝術作為一種審美現象，來征服幻滅帶來的憂鬱。悲劇在希臘文化有其獨特的存在價值，激發尼采創造了酒神、日神的精神概念；然而，尼采最喜愛的還是酒神，因為酒神代表著向上衝的生命力度，也體現了激情和神秘的靈性。

生存，就是一種永久的征服！這是希臘神話的神秘之處，牠迷醉了！

8

尼采《查拉圖斯特拉如是說》‧
理想中的「超人」

瓊丹由古希臘畫區回到圖書館的長廊，開始感到有點漂浮的不實在感，牠感受不到地球引力，卻被一種詭秘虛幻的魅力吸引，令人嚮往，感覺就像在太空漫遊。

經過一次又一次的體驗，牠似乎與這圖書館的某種神秘力量建立了一種「心有靈犀」的連繫互通。當牠思考時，圖書館的感應器便會偵測到牠的思維，相關的資料訊息便會出現在牠眼前。牠漸漸熟知這座圖書館的超高科技運作，似乎能夠與牠開展獨特的心靈對話。

當瓊丹感到身體有點輕飄，圖書館的感應器又開始運作了。輕輕傳來一陣史丹利庫柏力克（Stanley Kubrick）的《2001 太空漫遊》電影音樂。原來這曲是德國著名作曲家、指揮家史特勞斯（Richard Georg Strauss, 1864-1949）於一八九六年創作的交響樂《查拉圖斯特拉如是說》（Also Sprach Zarathustra）。

瓊丹記著《查拉圖斯特拉如是說》這個名字，查拉圖斯特拉，究竟是何方神聖？

這裡是圖書館，一定有相關資料。牠興奮地四處搜尋，看看有沒有關於這個名字的資料。但圖書館實在太大，也沒有清晰的地點指引，正在躊躇之際，牠靈敏的感應器官察覺到空氣在震動，感覺有物體在空中拍翼顫動，像是向著牠的方向飛衝過來。本能上，牠應是馬上閃避，可是牠的嗅覺器官卻在告訴牠，這些不明來歷的物體會是牠喜愛的東西，於是牠決定以靜制動，看清楚究竟才決定應對策略。那物體最後以直速降落姿態跌在瓊丹跟前，沒錯，這是一本書，一本牠正在努力尋找的《查拉圖斯特拉如是說》（Also Sprach Zarathustra），牠開心異常，準備以極快時間吞噬書中內容。

《查拉圖斯特拉如是說》是德國哲學家尼采的作品，創作時期約一八八三至

一八八五年。它不像《浮士德》，沒有一開始就與魔鬼打賭，尼采也沒有讓自己書中的主角去經歷浮士德所經歷的一切。書中描述的只是查拉圖斯特拉這個孤獨探索者的獨白，他努力尋找著自我超越的途徑，成為尼采理想中的「超人」。

瓊丹想繼續翻閱書中的文字，卻忽然聽到遠處傳來一把「說書人」聲音：

《查拉圖斯特拉如是說》是尼采用箴言體寫成的散文詩，是在他創作生涯中高峰時期的作品，道出了作者對人生、痛苦、歡樂、盼望的深刻體會，與歌德一八三一年出版的詩劇《浮士德》相距約六十多年。尼采寫這本書的時候，即在他精神崩潰前的十年，大部份是一個人在瑞士北部山區完成。當時的他極度孤獨，甚至精神還有點恍惚……

瓊丹翻閱這部散文詩，覺得當中文句有點晦澀難明，有點混亂，似是一個瘋者在自言自語，正想將書擱下，卻看到書中出現很多動物，鷹和蛇、蜘蛛、老虎、獅子等，失望的是，牠找不到甲由一類的昆蟲，但牠看到書中有蝴蝶的描述，這

又令牠振奮了好一會兒。

主角查拉圖斯特拉如是說：「生命要登高，而在登高時要超越自己。」牠看著聽著，好像有些感應，恍如跟查拉圖斯特拉一同攀山遊歷。牠又好像聽到他掙扎著慢慢攀向愈來愈高的險崖時的喘息聲音，配合著管弦樂的韻律，牠感到生命力在提升……

浮士德與查拉圖斯特拉都是在一直向上永不止息地自我超越，而查拉圖斯特拉更要讓自己達到知識的至高、情感的至純、德行的至善的境界。他堅定地向高遠之地攀登，不像浮士德般有最後滿足的一刻。

尼采除了是德國的著名哲學家，更被譽為「現代先知」、「後現代之父」、「瘋狂超人」等等；尼采就像一個壞孩子，將所有東西破壞，然後重建；以解構及建構的過程，對應當時混沌的時代。他把焦點放在人的身上，認為真理是要通過自我創造的力量才會產生的，體現宇宙的真正意義。尼采肯定個人在世界中的獨特地位，主張以豐富的生命力量替代傳統的理性思維，他曾宣稱：「我不是一個人，我是炸藥」；並提出「存在就是要製造差別、存在就是把生命力表現出來！」尼

采批判理性，否定及懷疑傳統，強調人性主義，因而被冠以「第一位偉大的後現代主義者」。而他最偉大的「傑作」，就是判了上帝死刑！

將上帝判了死刑！瓊丹覺得匪夷所思，牠以往常聽人說：「人的盡頭就是神的開始」，上帝的「職能」就是超越人的局限，如果上帝死了，人用甚麼來代替那不可逾越的局限？即使「上帝」只是一個符號，祂也代表著一種終極至高的法則，為何上帝在奧古斯丁、但丁心中永生，卻在尼采心中死去？莫非尼采連上帝也要征服？

十七、八世紀啟蒙運動以來，經過宗教改革，理性科學及工業社會的急速發展，人們對自己愈發有信心，認為人類未來就掌握在自己的手中。可惜科技的發展雖然帶來生活的進步，卻同時帶來更加慘烈的戰爭；而在尼采生活的十九世紀，就充滿了帝國主義的侵略，戰爭令傳統價值全面崩潰，摧毀了許多生命，讓人感覺到生命是何等的卑賤及渺小。機械發展亦造成人性喪失，令人明白到原來所謂的進步，都只是空中樓閣，一切都是虛假幻象，世人對生活感到徬徨不安。

當時歐洲盛行「虛無主義」，尼采眼見當時的價值觀缺失，大部份人對存

在否定及懷疑，遂產生了意識的覺醒。他認為要醫治當時人的「疾病」，必須重新建立新的宇宙觀、世界觀、價值觀，由外而轉內，恢復人的生命本能，並賦予他們一個新的靈魂，重新定位人生，所以尼采就依據他喜愛的希臘文化精神批評當時的異化現象，開創了「超人」哲學。他在德國哲學家叔本華（Arthur Schopenhauer，1788-1860）那裡得到啟示，指出世界的本體是生命意志，並且會在「上帝死後」，以「重估一切價值」為旗幟，重建一個強力生命意志的世界，以新的意識形態代替舊有的信仰和價值。

尼采所創造的「超人」，是一種近乎與上帝同形的能力。「超人」是人類的「新品種」，是用新的世界觀、人生觀構建新價值體系的人，是一種將「權力意志」發展到極限，以達到超越人類目的的人，是生活中的強者，具有最旺盛創造力的新人類。

究竟尼采是天才，還是瘋者？突然間，牠驚覺很多長了白色翅膀的書籍正向牠飛奔過來，牠有點應接不暇，在其中一本關於尼采的書上，牠看到這樣的一段：

「人不是由一個理性主體操控身體，而是由身體操控人的意識，但身體裡並非只

有獨一的力量，而是體內不同部份的意志構成互相衝突的力量，最後出現一個主導的權力意志。」尼采說：「有生命的東西……就會發現權力意志」。

究竟甚麼是「權力意志」，這跟「強力意志」、「生命意志」是一樣嗎？不知怎的，瓊丹彷彿感到有某種外在的力量推動自己，不期然也跟著或快或慢的音樂，手舞足蹈起來。可能生命本質就是力量，是一種向上衝、向上創、向上擴張的意志，可以無限延伸，這是「自然本性」，也是無處不在的；而每個人內在都應該有著這一種「力」，一種生命力所迸發的激情。牠覺得這恰是瓊丹自己所欠缺的——就是一個引爆點，牠清楚明白，亦在努力摸索中。

牠又翻著另一本書，當中也有提及尼采的話語：「……但我內心卻有著某種東西，我稱它勇猛：它為我粉碎任何頹喪……勇猛是最好的擊殺者。」主動進擊一直都是強者的取態！希臘時代傳說中的英雄大都是神和人所生的後代，半神半人，具有過人的才能和非凡的毅力。尼采所指的「超人」，莫非就是希臘的英雄

——勇猛的擊殺者！

在漆黑偌大的圖書館中，尼采的話語給牠帶來了一點光亮，一種興奮的觸動。

牠要找回生命存在的動力、價值及意義，牠要尋回那個引爆點。

長了翅膀的書籍正「排山倒海」地向牠飛衝過來，牠運用六隻手腳，左尋右覓，關於尼采的話語在不同的書文中一一顯現：「不要期待你的命運平坦順利，而應該盼望它殘酷艱險。」又看到「生活在險境中！……在浩瀚的海洋上揚起你的風帆！」

「要真正體驗生命，你必須站在生命之上！為此要學會向高處攀登，為此要學會俯視我下方！」尼采如是說。要成為「超人」，相信首要的能耐就是能夠忍受痛苦的折磨，逆境不能將他擊倒，只會使他更堅強，因為他擁有的是最強意志力。

「凡不能毀滅我的，必使我更加強大」尼采的話語有著很強的煽動力，似乎觸及了牠的引爆點。

查拉圖斯特拉說：「人是聯結在動物與超人之間的一根繩索——懸在深淵上的繩索。」尼采認為人的價值在於他是通往目標的橋樑，而不是目標本身。人類的目標不再是人類，而是超越了人類的超人，即世界的「新」主人！牠感到極度振奮。

過程是重要的，牠明白。甲虫也是經過「不完全變態」模式育化而來，一個

　第三章｜ 生 存 ⋯一種永久的征服⋯

由卵、幼蟲、成蟲三個階段進化才成就了一個生命。牠清楚要從卵由轉化到「超人」，再由「超人」轉化到蝴蝶，當中的演化過程，殊不簡單，但並不代表沒有可能。卵由可能不是世上最聰明最耀眼的生物，但卵由的生命力頑強，牠相信只要憑藉著堅毅及勇氣，迎難而上，生命還是充斥無限可能，如查拉圖斯特拉說：「一切生物都創造過超越自身的某種東西……」每種生物一生中都在努力擴張自己的活動及影響範圍，查拉圖斯特拉如是，尼采如是，牠也如是！即使牠的軀體有限，微不足道，但牠相信也可以為自己創造自己的新價值，成為「勇猛的動物」。牠躊躇滿志。

突然間，牠以往的自卑感好像被壓縮了，先前的不安亦逐漸消失，取而代之的是一股膨脹而有力的超人精神，牠覺得自己在當下的一刻充滿能量，這是一個重新建立自我的過程，牠非常肯定。

然而怎樣為自己創造新的價值？究竟價值是甚麼？古希臘哲學家普羅泰戈拉（Protagoras, 約 481-411 B.C.）曾經說過：「人是萬物的尺度」（Man is the measure of all things），一切價值知識都是由人加諸於事物之上，即事物的存在是

相對於人而言的，沒有客觀標準，亦沒有所謂真假是非之分，所有價值都是相對，

而人就是那個價值的評價者。然而尼采的主張就是要將價值翻轉，重新估量，追

求更高層次的存在。

沒有既定的框架，一切價值重新釐訂估算？牠在沉思：如果每一個人都按照

自己的利益觀點及真理標準而為自己的行動訂下價值時，那真假善惡如何區分？

一切的説法最後會否淪為相對？「超人」的所謂真理和善惡，當中準繩又會是甚

麼？牠有點迷惘。

無論如何，牠內心激發著一種轉化的力度，精神有點亢奮，牠覺得自己有點

像查拉圖斯特拉般勇敢、堅強、敏鋭、頑強，但最重要的是牠清楚自己的終極目

標。生命的意義就由今天的抉擇開始，牠要成為甲冑中的超人，牠相信自己一定

得，只要一日不死！

忽然間，牠又想起蝴蝶的美麗，渴望能像蝴蝶一樣擺脱甲冑重力的外殼，超越

自身的桎梏，在花叢中自由飛舞，振翅高飛，牠要變為蝴蝶，飛——飛——飛，一

種外在形體及精神靈魂的全然轉化。瓊丹想得入神，情不自禁地從心底笑了出來。

尼采也說：「只要飛得愈高，在那些不能飛的人眼裡，就愈是渺小。」牠要飛，飛向那遼闊遙遠的天空，要飛得高，更高更高！

牠要做超人，請賜力量！但等等，牠應該向誰求力量？上帝？不！不！尼采說：上帝已死！要靠自己？如何可能？牠有點困惑……

音樂又漸漸緩和下來，似乎一切已趨於安靜。

＋　＋　＋

瓊丹滿懷力量，準備昂首闊步繼續前行，卻在這一刻，長長的走廊忽然傳來重重的腳步聲，牠剛注滿的自信及勇氣立時被嚇得消散無影，牠嘗試將六隻腳都縮在自己的外殼內，靜止不動，腳步聲一步步逼近，滿懷敵意……

牠猜想這可能是圖書館管理員，牠的頭號敵人……

當牠由受到驚嚇，本能可以跳躍數公尺之遠，但牠始終還是新手，未能完全適應身軀的變化。牠感覺全身有點僵硬，不知過了多久，牠感覺那腳步聲已逐漸

遠去，才敢慢慢離開。

牠已經下定決心，調整策略，積極裝備自己。總之，敵人來，牠就躲；敵人在前，牠就退在後！牠再仔細考量四周及自己的能力，決定繼續向前行。

牠謹記著尼采的話語：「那不能殺死我的，使我更堅強。」

9

梵谷自畫像系列・「存在」的引證

瓊丹沿著圖書館走廊急步離開，心中想著不要給牠再碰上那個圖書館管理員，牠四處張望尋求安身之所，卻被牆上的幾幅自畫像吸引了牠的注意。是梵谷！

瓊丹最喜愛的藝術家，牠想像遇到偶像一樣大叫，無奈卻發不出聲音。

梵谷（Vincent van Gogh, 1853-1890）是荷蘭後印象主義時期畫家，深深影響了二十世紀的藝術，為後來的野獸派主義、表現主義及抽象表現主義開啟先河。

梵谷一生都被一切負面形容詞綑綁著：貧困、疾病、憂傷、空虛、絕望、潦

倒、失敗、瘋狂、叛逆等，能令他開心喜悅的，相信只有一、兩件事；而他最著名的作品多半是他在生前最後一、兩年內所創作的，期間他還陷於精神疾病中，三十七歲自殺了卻殘生。而在他短短的一生中，只賣出過一幅畫，反而在他死後，他的作品如《星夜》、《向日葵》等傳世經典，天價難求。台灣著名詩人余光中就這樣說過：「他生前沒人看得起，死後無人買得起。」非常諷刺，但是現實。

看著這幾張表情看似蕭穆卻帶點呆滯的畫像，心中生出一點戚戚然，莫非這就是梵谷以藝術記錄他自己「作為完滿存在的自身」？

牠停了下來，默默的向這位偉大的藝術家致敬！梵谷與尼采的際遇相近，同樣被世人冠以瘋癲的名號，活著的時候被人群捨棄，如孤魂般獨處，死後卻令世人追慕依戀不已。梵谷的自畫像系列大多在巴黎完成，數量就有三十多幅，全都是他對著鏡子畫的。

自畫像是西方人文主義文明的一種產物，第一幅自畫像約在一四八五年出現，由意大利畫家所作。自畫像是一種特殊的繪畫題材，代表著個人符號；它既呈現了藝術家表現自我個性以及他對自己的看法，宣示了主體自我的存在及作畫

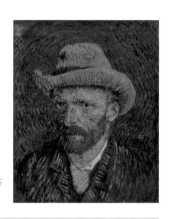

梵谷：《戴氈帽的自畫像》（*Self-Portrait with Felt Hat*），1888，油彩畫布，44 × 37.5 厘米，荷蘭阿姆斯特丹梵谷美術館藏。

時的心理狀態，也代表了藝術家為自己賦予的一種價值意義。藝術家在創作過程中，不斷的把對自我的理解及期望投射在面前的畫布上，而從梵谷的自畫像，亦看出他精神層面及自視的一點端倪。

德國哲學家叔本華認為存在是一種痛苦的抗爭，然而要從這種存在中解脫開來，必須通過審美經驗和自我否定來捨棄我們的個體性。在審美觀照中，由於作為觀照主體的個人暫時忘記了自己，忘記了自己的慾望和煩惱，而僅僅作為客體的鏡子而存在，因而也就暫時忘卻了人生痛苦，進入一種獨立自足的境界。「藝術是人生的麻醉劑」，生活中的痛苦可以藉藝術當中的愉悅所淡忘，藝術的神奇力量正在於此。

梵谷的自畫像，就是為自己創造出一個自我療

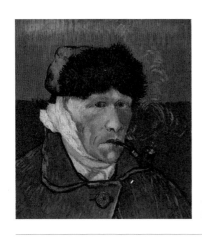

梵谷：《綁繃帶的自畫像》（*Self-portrait with bandaged ear and pipe*），1889，油彩畫布，51 × 45 厘米，美國伊利諾州芝加哥藝術機構藏。

癒的場域。這幾張畫作都是表情嚴肅，眼神惘然，可看出他作畫時心情不安與鬱悶；而從自畫像的色彩、線條、構圖等的運用，更感受到他那鬱郁的情感與不太順暢的生活經歷，展現出孤獨、恐懼，卻又帶點執著、冷漠。看著他的畫，亦深深佩服他在苦澀的生活中還有一種「呈現自我存在」的勇氣。

瓊丹退後數步再逐一細看，停在《綁繃帶的自畫像》前，畫旁文字這樣介紹：

那是一八八八年十二月一個寒冷的夜晚，梵谷與高更吵鬧激烈，之後高更走了，當天晚上梵谷就用刮鬍子的刀割傷了自己的耳朵，從此兩個人沒有再見過面，而梵谷就畫了那幅自畫像，血紅的背景透露一種激動的自毀

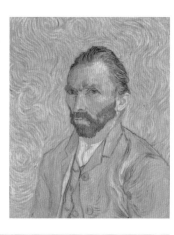

梵谷：《自畫像》（*Self-portrait*），1889，油彩畫布，65 × 54 厘米，法國巴黎奧塞美術館藏。

感，受傷的耳朵上還包著紗布，叼著煙斗，憂鬱沉思。

牠覺得畫中那惘然及空虛的梵谷像是一個生命受盡折磨欺凌的人，令人憐惜，或許悲劇的發展總是遵循一個軌跡，一個命數。

而另一幅畫於一八八九年的《自畫像》，全幅畫以藍綠色線條交織，畫旁文字介紹這是他在療養院期間的自畫像。面容緊繃，雙眉緊鎖，兩唇緊閉。眼神憂鬱斜視，帶點警覺，亦帶點不安，像是幽靈般冷眼看世界，透現出一種無人理解的孤獨。梵谷作這畫像的時候，相信已將自己透過鏡子融入畫布當中。主客已同一體，物我兩忘。通過自畫像的方式，梵谷將自己整個複雜情感及意識完全投入在內，

展現自身主體的存在狀況，向世人宣示他最痛苦、最深刻亦是最真實的存在，這就是他的世界。

在似是沒有表情的畫面中寫著最深厚的情感，瓊丹看著梵谷的自畫像，感到有點不能自己的悲懷。

＋　＋　＋

牠正在沉思，駭然看到一個龐大的黑影閃了過來，相信又是那極具份量的圖書館管理員。牠馬上急步離開，將自己隱藏在深黑色巨型書架的角落裡，盡量逃避她的視線。牠別無所求，只想活命。

雖然圖書館管理員是牠的宿敵，但牠仍然尊重這位敵人，因為牠明白一切的相遇並非偶然，而命運的安排牠亦會欣然接受。牠靜靜待著，四周又變回先前的寂靜，牠想：因為愈低等的生物，再生能力愈強。牠自信自己是「打不死的甲由」，這個圖書館管理員真飄忽。牠閃閃縮縮地向外張望，確定管理員真的走遠了。「那

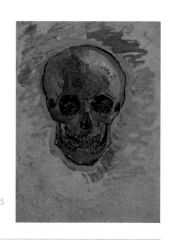

梵谷：《頭骨》（*Skull*），1887，油彩畫布，40.7 × 30.5 厘米，荷蘭阿姆斯特丹梵谷美術館藏。

不能殺死我的，使我更堅強。」牠記著尼采的說話。

這股堅毅的力量在牠的體內燃燒著，牠忘記了先前的驚恐，興致勃勃地再上路。

＋　＋　＋

驚魂甫定，力量開始重燃之際，卻在走廊的另一端看到梵谷一八八七年的《頭骨》油畫，寒意頓生，有說不出的感慨。梵谷的自毀莫非是一早埋下的伏線？梵谷自己當過牧師，有深厚的宗教信仰；而他亦一直視上帝為最安穩的浮木，但他最後還是選擇了自我了結，或許這是他痛苦絕望的控訴，也是何等的無奈。

法國哲學家沙特說過：「人在一個沒有意義的世

界中會感到疏離，而這種疏離感會引向絕望。」不可知的未來，不可知的命運，瓊丹深思，生命究竟有沒有超越死亡的意義成為不朽？古人認為死亡並不是終結，而是一個變形。軀體死亡也許正是靈魂的解脫，就如蝴蝶從蛹中飛出。我們的軀體死亡也許正是靈魂的解脫。

其實生命是一個偶然的組合，它的發展如同一個週期，不同時期有不同的強度，死亡對任何生物都不能倖免。孤獨而來，亦是孤獨而去，參透生死，就沒有甚麼不可以克服。

莎士比亞在《哈姆雷特》中最著名的一句台詞，「存在或不存在，這是問題的所在。」(To be or not to be, that is the question.)

10

叔本華如是說‧
人是野獸，慾望無窮

牠的思緒還停留在梵谷的骷髏骨頭圖像，想著梵谷與尼采的孤獨一生。忽然牠感覺到有一束強光直射在一張黑白相片上。

相中人滿頭白髮，中間禿頂，前額略凸，左右髮絲飛揚，眼神深邃銳利，嘴唇緊閉，一臉寂寞卻帶著孤高的不屑表情，驟眼一看就感覺到這位人兄必是滿腹經綸卻又偏執孤傲。瓊丹認得他，是德國哲學大師叔本華。

叔本華盛年時的際遇有點像藝術家梵谷，同樣是不受當時學術界的高度認

同，不敵當時如日中天的黑格爾（G. W. F. Hegel）與費希特（Johann Gottlieb Fichte）。叔本華性格孤僻古怪，但他的悲觀主義哲學思維卻啟發了隨後的尼采。

在十九世紀晚期二十世紀初，叔本華的著作被廣泛傳閱，影響深遠。

叔本華質疑人類的存在價值，他完全否定人生，而存在對叔本華來說是一種漫無目的、痛苦的抗爭。他經歷過拿破崙戰爭，親眼目睹戰亂使歐洲成為人間屠場；加上當時的黑死病爆發，不得不令他感到人性的醜惡及自身存在的無助。

尼采就曾經這樣說過：「叔本華讓我有勇氣和自由面對人生，因為我的雙腳找到了結實的地盤。」尼采在開始思考人生的意義時，就接觸了叔本華哲學，並且默默接受了他的悲觀主義作為自己理論的基礎。可是尼采後來全盤否定了叔本華的哲學，而對叔本華生命意志的否定轉化為自己對生命意志的肯定，主張「力的意志」，即有創造、有向上、有超越的生命意志，為人類的生存尋求更深層的解釋、價值和意義。叔本華成就了尼采。

瓊丹在書架上看到一本關於叔本華的書，翻開來的第一句：「世界只是一個表象」，立刻被吸引了。「世界只是一個表象」，甚麼是表象？是時空？是概念？

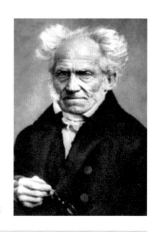

著名德國哲學家叔本華

或只是一個名詞？可有盡頭嗎？

原來「表象世界」是外在的物質世界，是經驗中的世界，是時間、空間、因果和所謂「外相的世界」。叔本華認為全部現象世界只是假象，是空幻的，所有存在的都是痛苦的。「人生就是一場苦難」？生命根本就是沒有意義？

叔本華認為「意志」是世界的本體，是世界的本原。「意志世界」是人類內在的主觀世界，是不受時空支配的世界，每個人都是意志的化身，而意志是「盲目的、無法抗拒的強烈慾望」，是人一種非理性面向，支配著人類本性中有意識的部份。叔本華認為每個人內心都藏著一隻野獸，以自己為中心，只等待機會去咆哮。

他更認為意志是不可遏止的生命氣息，而人在

這種生命的驅使下，就會不斷地生生出慾望，一個慾望滿足，新的慾望又產生了；而慾望意味著欠缺，欠缺就是痛苦。但若慾望得以滿足，便會產生無慾的無聊，人不能長久忍受這種無慾望的狀態，皆因生命就是一團慾望，人心不能恬靜，常存著不安。所以叔本華認為「人生就搖擺在痛苦與無聊之間」的一場危險遊戲，一場永無休止的追逐鬥爭，生出仇恨及暴力，為的就只是生存。歷史長流就是在這不變的殘酷競爭中演化開來，所以人生本質上就是無休止的痛苦；塵世的快樂幸福只是間歇的，是短暫的，苦是無可避免的現象，這是叔本華的概念主張。人生痛苦的根源在於有「身」與「生」。

瓊丹愈看愈覺得有趣，但卻有點困惑，慾望是意志的主人？如浮士德？生命有超越「野獸」的動物性的終極價值嗎？莫非一切的意志行為皆「源於缺乏，源於不足」？個體生命是有限的，而意志是充斥整個宇宙，是無限的生命力量，以無限的生命意志在有限的個人身上必然得不到滿足。「有限之於無限」，這是人類生命深層的矛盾。牠決定走進叔本華的意志世界「Will to Live」，去探索他對人生及對人存在的意義和價值的哲思。

無聊，不安，空白，等待填滿……這也是瓊丹的處境。

叔本華認為人要從盲目的衝動中擺脫出來，對外界的慾望需求愈少，即內心愈是充實，愈是否定世界和生命，愈會容易得到快樂幸福，因為這個世界具有徹頭徹尾的虛偽性，若不認清，盲目追求，到頭還是一場空；只有擺脫慾求和渴望，人才可享有永恆的幸福或安寧。

禁慾可能是唯一的拯救，因為所有慾望都是痛苦的來源。不，解脫辦法還有藝術，因為叔本華認為藝術的創造及欣賞可以超脫時空形式、擺脫知性概念，使自己完全沉浸於靜觀之中，達到忘我之境，忘我的結果就可擺脫意志的綑綁，可以暫時擺脫人生痛苦的慾求。

牠覺得梵谷、尼采與叔本華都有一個非常共通的地方：就是他們都是孤獨者，但卻以不一樣的方式為他們的存在賦予不一般的意義，對後世更是影響至深。

或許世界上最偉大的人往往是最孤獨的人，瓊丹現在也是孤獨者，等待著慾望被填滿的一刻。

二

貝克特《等待果陀》·等待的迷失

「我等著你回來，我等著你回來……你為甚麼不回來，你為甚麼不回來……」

原來瓊丹並不孤獨，有人在另一個時空等待著牠。牠顧盼四周，偵測歌聲的來源，但同時有種暖心的感覺。

「等」，是慾望，也充斥著苦澀的感覺。「等」的人知道對於「等」的事不能完全支配，但精神心思卻仍然花在「等」的過程中，期待又期待，這是痛苦的煎熬。對於當下的瓊丹來說，等待轉變便是牠慾望的來源，要轉化為蝴蝶，牠願

意等下去。

無慾則無求，無求則心安，心安則無苦，一切隨緣。牠念念有詞，帶著警覺性走著，六隻腳踩上了一部名為《等待果陀》（Waiting for Godot）的劇本上面。歌聲突然間靜止。紅外線感應器再次偵測到牠微弱的電子脈衝，立即為牠解碼，為牠提供資料：

諾貝爾文學獎得主貝克特（Samuel Beckett, 1906-1989）是二十世紀傑出的愛爾蘭、法國戲劇家、小說家，他同時也是一位文藝批評家。貝克特早年研讀叔本華的哲學，感受至深。他的《等待果陀》出版於一九五二年，距離尼采的《上帝之死》整整七十年之久。《等待果陀》承著尼采對基督教的控訴，被譽為二十世紀最重要的荒誕劇作經典。貝克特的美學思想展現出存在主義哲學的思維。

瓊丹按伏在劇本上，探個究竟。

劇本一開始就是對話：

「甚麼事都作不成！」

「算了，我們走吧！」

「我們不能。」

「為甚麼不能？」

「我們在等待果陀。」

劇本只有兩幕戲，這兩幕戲都圍繞著兩個流浪漢在「等待果陀」，而這個等待的過程是無休止的，為了「和恐怖的寂靜保持距離」，兩個流浪漢一邊談論著許多荒謬的話題，不斷爭執又重新和解，從中得知他們以往生活的碎片，展現一種當下的生存狀態。

劇中加插了波卓（Pozzo）與幸運兒（Lucky）主僕兩人。波卓對待幸運兒的態度像是奴隸多於僕人，但幸運兒對波卓卻是死心塌地。波卓說：「我很可以換成他的身份，他可以換成我的身份，假如命運碰巧不是現在這個樣子。」命運隨機的安排，人有限的智慧真是無法與之抗衡。究竟誰是命運的引導者？

「果陀不來。」這就構成整齣劇的控訴主題。《等待果陀》最後的台詞是：

「我們走吧！」可是他們依然不動，繼續徒勞無功地等待著。果陀一直沒有露臉，但他卻是掌控了兩位主角生命重心的靈魂人物。瓊丹不明白，究竟果陀是否真的存在？他是否真的會來？果陀會否只是主角們對未來生活的嚮往和冀盼？「等待」會否為他們枯燥的生活提供了色彩及意義？或許他們已經迷失在等待的當中，「等待」印證了他們的存在？一連串的問題在瓊丹的腦海中盤旋。

時間就是生命，活著就是等待，我們的生命就是消融於大大小小的等待之中。

早上等電梯、等巴士、等電郵、等電話、等開會、等升職、等出糧、等人齊、等開飯、等下班、等睡覺，日復日，再重複這些等待，又再加添一些等待，即使懸著半空的感覺不太好受，但這一切的等待已變得尋常，猶如法國小說家卡繆所描述的希臘神話中薛西弗斯（Sisyphus）的故事，他推著石頭上山，推到山頂，石頭掉了下來，又重新推上。或許人生也是這樣，只是找東西去等待消磨時光，或許等待就是盼望，就是存在。

如果有人問劇作家貝克特，果陀究竟是代表甚麼？或許他自己也沒有一個肯

定的答案。可能「等」就是人生的主角，主角一日未出場，還是選擇地「等」！《等著你回來》的歌聲一直縈迴在牠的腦海中。

生命中有太多的不確定，唯有「等待」，才不致沒有標竿。瓊丹也是在等待與圖書館管理員的「決戰」。

12

孟克《吶喊》‧
存在的鬱悶

瓊丹在這座圖書館裡的經歷其實是非常實在的，牠開始熟悉這座圖書館的環境，即使牠依然在尋尋覓覓，還未清楚自己的方向。然而最令牠困擾的，就是那個圖書館管理員，這是牠心理上最大的威脅。

瓊丹看到前面有一扇門虛掩著，牠戰戰兢兢地走了進去。偌大的房間內空空蕩蕩，奶白色的牆上只掛著一幅畫。牠感到好奇，近距離細看，赫然被畫中那臉龐扭曲的模樣嚇了一跳，那是一種痛苦的「存在狀態」。牠認出這是挪威藝術家

孟克（Edvard Munch, 1863-1944）的代表作《吶喊》（The Scream），因為《吶喊》的色彩、構圖與畫中的人物造型，只要你看過一眼，肯定不會忘記。凹瘦的骷髏面龐，纖瘦骨直的身軀，矗立在畫中央，雙手遮掩耳朵，驚訝地睜著大眼，襯以大面積的鮮紅黃色彩及線條扭曲的背景，似是傳達一聲又一聲刺耳的音波，令觀者也感受到那股緊張驚悚的氛圍。

室內有點空蕩，腦中好像不停聽到「吶喊」的回音。片刻，祂腳下堅實的地板突然變成通透的玻璃，一組組文字清晰展現在祂腳下，祂立即向下望，內容寫著：

《吶喊》繪於一八九三年，是孟克描寫他在「孤獨和苦悶一刻時的戰慄」。

北歐挪威出生的孟克，作品主題具有強烈精神和感情，當中最知名、亦是非常重要的就是這幅《吶喊》，此畫作更被認為是存在主義中表現人類苦悶的重要作品。孟克的一生飽受「疾病」與「死亡」威脅，因此他在描寫這兩個範疇時，都懷有特別濃厚的情緒。孟克在晚年說道：「病魔、瘋狂和死亡是圍繞我搖籃的天使，且持續地伴隨我一生。」繪畫對於孟克來說

第三章 ｜ 生 存 … 一種永久的征服 …

正好是個情緒抒發的途徑。

看得久了，感覺有點暈眩，瓊丹定一定神，再靜下沉思。牠覺得這是一種惶恐的存在。當人被拋下投入這個世界，往後的事就必須靠自己，沒有誰能替他作主，亦沒有誰可以替他決定任何事。「存在」就是這樣朝著一個「無法完全理解」的目標前進，在無數的選擇中揀選成為理想中的自己；然而在過程中又存在著無盡的變數，憂戚恐懼遂由此而生，可能這就是「人的存在」的獨特模態。

孟克在創作這幅畫時，在日記裡寫下了一段自己的心情：「我與兩位朋友一同走著，夕陽西下，此時天空變成一片紅色；我停下腳步，感覺疲累，藍黑色的天空中伸出紅色火舌，朋友們繼續前行，而我卻只能站在原地焦慮得顫抖，感覺到一股穿透大自然的吶喊聲。」

藝術家比一般人敏感，而對外在世界的反應亦較強烈。瓊丹好像也感受到畫中人那種壓抑已久的情感釋放，像是身體手腳零件四散，變形扭曲，破碎不全的從存在的深淵發出呼喚。

108

孟克：《吶喊》（*The Scream*），1893，硬紙板上的油畫、蛋彩畫和粉蠟筆畫，91 × 73.5 厘米，挪威奧斯陸國家畫廊藏。

或許人需要面對自己的焦慮不安，才能深刻領悟到自己的存在。在今日我們所處的環境，壓力處處，充斥著數不清的負能量：痛苦、憤怒、悲傷、恐懼、困惑、愧疚、無助、病痛、絕望……這些感覺又深深植根於我們的存在當中，無法與之分離；沒法逃避，就自然會產生緊張、鬱悶，人人都需要面對。

看著孟克的作品，他也感受到他那隱藏於內心深處的鬱結悲傷，他也想跟畫中人大聲狂叫，作為內心孤獨情感的出口，無奈他欲叫無聲，因為已是早凷的他沒有人類發聲的聲帶構造。他自觀其身，卻似是有點精神錯亂。

人的本質就是孤獨，但孤獨有其更深層的意義，它可以孕育、喚醒、釋放創造力，如梵谷、如孟克。

猶如尼采所說，當上帝死了，藝術就要出來取代信仰，因為「藝術是一種生命意志」；而藝術家之所以能成為藝術家，相信最主要的特質就是別人可能只見到部份東西，他卻看到全部，並抓住它的精神及意義，展現生命、展現真理。藝術家的存在就是透過他們的作品給世人對生活有更多的啟迪，更多的警醒。原來藝術也是一種征服生存的有效良方。

牠又想起尼采所說的超人意志，只要人們認識自己，「走出」自己，超出自己，每天都在為自己生命創造價值，向著未來籌劃，不斷進行恰當的選擇以超越當下處境，相信必然會有轉機。

房中空蕩蕩的，令牠感到有點鬱悶、有點孤寂、有點茫然不知所措，牠決定離開。

第四章

（人）

……一種「欠缺」的存在……

13

「存在」‧選擇成為真正的自己

牠的內在精神好像與孟克通了電、接了軌，與他有著深刻的共鳴。

「人的存在」這種獨特模式在孟克的作品強烈地表達出來，如俄國大文豪托爾斯泰所言「藝術是人間傳達其感情的手段」。《吶喊》已經擺脫外在浮誇層面，直達靈魂深處，是靈魂層面的一部份。

德國哲學家海德格（Martin Heidegger）認為，藝術便是藉著一種存在的真理把自身固定於作品之中。藝術作品是以自己的方式揭示了存在者的存在，並且開

啟和揭露了整個世界的真相；藝術品的真正意義就是把「真正」的「存在」赤裸裸地呈現出來，向我們揭示了一個時代人們生活的世界。

孟克曾寫道：「我的藝術，好比自我告解，希望從中可以發掘生命……」創造力是藝術家智慧的一種呈現，透過不同形式及載體，呈現了自己的存在。

那存在是命定？還是偶然？牠在自言自語，似是與空間內的神秘力量在展開對話。

經過了希臘神話、尼采的「超人」、梵谷的自畫像、叔本華的意志表象論、貝克特等待的迷失，以及孟克對「存在」的吶喊，瓊丹已將「生存是一種永久的征服」觀念牢牢地記著，牠亦開始明白只要認識自己，「走出」自己，超越自己，向著未來籌劃，不斷進行恰當的選擇以超越當下處境，相信必然會有轉機。

尼采如是說：「存在就是要製造差別、存在就是把生命力表現出來！」尼采的「上帝已死」、「超人論」，以及「重估一切價值」等主張都是以人為本位，重建人的價值。尼采認為人的存在是躍動的、發展的、創新的，人本身絕對可以靠自己邁出強而有力的步伐，以自己的自由自覺走上自己的路。尼采是存在主義

的先驅，而他的主張更為後來的存在主義搭起一個寬敞的平台，影響後世哲學家，如德國的海德格及法國的沙特。

由於西方社會在十八世紀中葉開始了工業革命，社會組織和人與人之間的關係造成極大的改變。在工業社會中，個人只是整個群體的一小部份，個人的獨特性就被忽視，西方的存在主義就在這樣的歷史條件下逐漸成形，正式出現的時期是在第一次世界大戰期間，而在第二次世界大戰時盛行。當時大多數人經歷過殘酷的戰爭，終於明白，原來大家以為安居的世界竟是那麼脆弱無常，人們開始對社會絕望，感覺疏離、孤獨；人與人親密互信的關係不再，原來自己才是可以依靠的唯一。

法國哲學家沙特曾說：人的誕生，就是在未獲同意的前提下被拋進這個世界，然後又在人極不情願的情況下，被帶離這處境（死亡）。「存在者全部都是毫無理由地出生，脆弱地生存，然後因某種遭遇而死亡。」

「存在主義」這名詞，也是由沙特推動。「存在主義就是人文主義」，強調人需要過他自己喜愛的生活，表達他自己的思想，發揮自己的個性，而沙特廣為

人知的格言就是「存在先於本質」（Existence Precedes Essence）。人必須首先存在，在存在的過程中遭受各種際遇，然後以行動來界定及自我塑造；人的本質是人自己通過自己的自由選擇創造出來，不是與生俱來，人就是自我創作的東西，這是「人的存在」的獨特模態。

沙特也說過：「人，除了他把自己塑造成的那個樣子以外，甚麼也不是。」而存在就是一種選擇成為自己的可能性。「我們自己決定自己的存在」，即自己創造生命的意義。為未來作出抉擇，結果也應由自己承擔，而人就是他自己行動的結果。存在主義關心的是人的內心體驗，特別強調人的孤獨性。

原來人的存在就是一種企劃、一種設計、一種創造，自己塑造自己，永遠在「行動」的狀態中投向未來。但人有「缺」，如何才能達到理想的彼岸？該往哪處走？

瓊丹曾接觸過一些心理學，按照美國心理學家馬斯洛（Abraham Harold Maslow, 1908-1970）的著名需求層次理論（Maslow's hierarchy of needs），人的需要可分五個不同層次，由低到高呈金字塔形狀，包括最基本的生理需要、安全需

要、社會需要、自尊需要（受人尊重）和自我實現的需要。人是按自己不同情況

不同層次的需求把自己的「存在」投向未來，但要對所做的一切事情負責承擔。

可是人偶然地來到了這個世界上，無法左右自己的命運；而面對瞬息萬變、

混亂的世界，又是否能做出真正的選擇？然而，有些人在滿足了較低層的生存

需求後，就未必能如馬斯洛所說般，顯現出任何自我實現精神領域上的需要，或

許要活出具創意的人生，人的素質還是最重要。沙特曾經節錄英國哲學家培根的

話：「人就是人的未來。」人是以每個時代的生活狀況不斷重新創造自己的歷史，

超越現在，走向未來。

　　牠從「存在主義」中認識到人的自由表現在於「選擇」和「行動」，因為存

在不只是一個名詞，更是一個動詞，存在不是死的，而是活的、有生命力的、能

夠自由地選擇。存在就是抉擇，就是選擇成為自己的可能性，亦只有通過自己所

選擇的行動，人才能認識到自由，因為人的本質，根據沙特的說法，是由自己所

選擇的行動來決定的。

　　瓊丹略有所思，牠的存在也不是一般的存在了⋯⋯生命是慾望，有慾望才會

118

受激勵去自我創造；人有「缺」才有行動，以令自己的存在更加充實；可是同時，人又希望在慾望、在「缺」當中能自由地選擇，但人的有限又令人進入一種虛無與不安，一種「存在的絕望」，不得不吶喊狂呼，牠終於明白為何尼采提出「超人」論。牠也想選擇自己想走的路，脫離自己，超越自己，不斷去完善自己……牠想飛。

人就是如此的一種「存在」：一方面意識自己的生存，一方面獨自決定自己的生存模態，而人生只是一連串的行動，沒有誰能為自己決定事情，沒有誰能代替自己死，因為死亡已是存在的一部份，無可避免亦無法超越，但死亡又有甚麼可怕？早由怕死嗎？

14

卡夫卡《變形記》．
異化的存在

瓊丹孤獨地繼續前行。在走廊盡頭，牠看到另一幅很特別的畫，畫的左邊是一個黑衣黑帽男人，背對觀者望著窗外的藍天白雲；而在他右邊布簾有一個和他形體相像的空洞，透視出窗外的景觀。這兩個幾乎相同的影像，像是倒印出來，但處理手法卻不一樣，一實一虛，有點詭異。幸好牠機警，否則就險些撞上那疑似空心的地方。

這是比利時的超現實主義畫家馬格利特（René François Ghislain Magritte,

馬格利特：*Decalcomania*，1966，油彩畫布，81×100 厘米，私人藏品。

1898-1967）的作品。在畫中，景物穿透了布簾，出現了「景物中的景物」，令觀者在虛實之間引發聯想。馬格利特清晰而寫實地描繪事物，表達出我們日常生活中的經驗，卻又運用弔詭反常的超現實視覺跟觀者玩遊戲，產生多重影像的矛盾，展現出一種亦遠亦近的強烈對比。

馬格利特深受意大利畫家基里訶（Giorgio de Chirico）的影響，將突兀、不合理的物體並列，但卻同時營造一種安靜、卻是恍惚的氣氛，藉此表達他對神秘世界的特別感應。馬格利特和達利不同，他在繪畫中表現的不是個人的困惑或幻想；反之，他作品的特色是智慧、諷刺，還有一種機智論辯的精神。

「耐人尋味」！從不同的角度看這幅奇幻名作，感覺體驗非常不同，如莊周夢蝶，是夢是醒？是實

是幻?是豐盈是欠缺?誰能提供一個客觀的標準。

瓊丹在畫框的左下角發現了馬格利特的註解,大意是:「我畫作的所有影像清晰可見,沒有任何隱藏……誘發出一種令人不明所以的神秘……但這種神秘沒有任何意指,亦沒有任何解釋,因為這是不可知的。」

神秘就是虛無,是未能認知的界限。這個圖書館實在充滿太多的神秘性,牠直觀其身,由人變成甲由,也不是神秘那麼簡單,而是一種「異化」的存在。

「異化的存在」?牠沉思。

＋　＋　＋

牠跌跌宕宕走進了當中一個書櫃,正想尋找甚麼是「異化的存在」?從人的「存在」概念來探討「異化」,又會是怎樣?忽然一本書跌了下來,翻開著,內文大意是這樣:當人喪失了否定、批判和反省能力的時候,就是一種「異化的存在」;當主體被客體箝制,也可說是一種異化。瓊丹在想,人與人之間的疏離

感是否也是一種異化的存在？牠看著自己的甲冑身軀，是不折不扣的「異化的存在」。

牠聽到遠處傳來一些節奏重複卻層次豐富的鋼琴聲，蘊藏著情感的張力。牠急步離開走廊盡頭，尋找鋼琴聲的來源。牠認出了這是美國當代作曲家菲利普．格拉斯（Philip Glass）的 *Metamorphosis*，那是極簡主義（Minimalism）風格的音樂。

牠到處亂竄，那鋼琴聲愈來愈響亮，牠卻被一塊哈哈鏡吸引了。這塊鏡子表面凹凸不平，不規則的光線反射與聚焦，將牠映照得時而瘦長扭曲，時而肥矮兒惡，牠嘗試在鏡前左閃右避，看著自己不同角度的變形，感覺有點怪異，但卻令牠開心了好一會兒。

牠正在哈哈鏡面前自娛自樂，突然一個鏡像令牠嚇了一跳，一隻身形比牠龐大，但又與牠甚為相似的變形大甲蟲在鏡中注意著牠。鏡中甲蟲的神情令牠明白鏡中影像並非自己。牠是誰？瓊丹還來不及疑惑及害怕，影中的甲蟲已經消失，換來一堆文字。

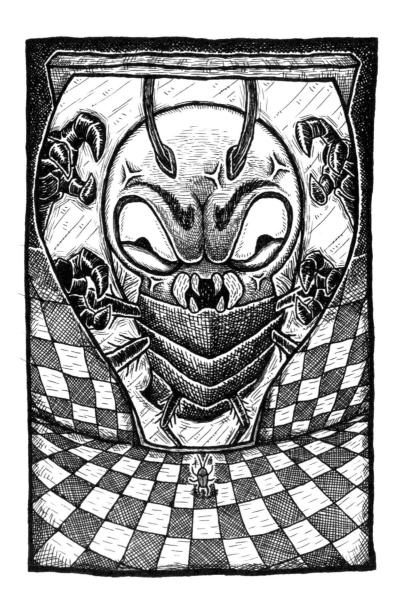

《變形記》（*The Metamorphosis*）是捷克德語作家卡夫卡（Franz Kafka，1883-1924）一九一五年出版的短篇小說，被認為是二十世紀最偉大的小說作品之一。故事講述一個由人變成甲蟲的故事，情節怪誕、形象怪異，有點添布頓電影的味道。卡夫卡被譽為「現代文學之父」、「存在主義文學之父」、「天才作家」和「二十世紀最偉大的文學家」，他生長在政局動盪的時代，而他一生都活在性格強悍如暴君的父親陰影之下，形成了孤獨憂鬱的性格。

卡夫卡少年時代最愛讀的就是尼采作品《查拉圖斯特拉如是說》，他亦認同尼采「上帝死了」以及「價值重估」的哲思。卡夫卡深切感受到世界的荒謬性，所以他的作品也揭示了現實的異化和對存在的質疑，他認為這個世界不過是因為上帝的一個「惡劣情緒」造就而成，而我們都只是「誤入了其中」；所以這世上沒有所謂的真理，因為這個世界全都是由謊言構成的。

卡夫卡在《變形記》中有不少思想與尼采極為相近，而尋求個人的存在價值就是他一生探究的課題。

《變形記》中的主角葛雷戈（Gregor Samsa）是個小人物。父親破產，母親生病，妹妹仍在學。父親的債務和沉重的家庭負擔，壓得葛雷戈喘不過氣來。他知道自己是家中的經濟支柱，只能拚命幹活，以改善一家人的生活，即使受盡老闆欺凌，他依然忍辱負重，敬業樂業，只望還清父債後便辭職不幹。葛雷戈對父母來說是個孝順兒子；對妹妹來看是個好哥哥；對公司也絕對是個盡責的好職員。

某天一早，葛雷戈醒來，赫然發現自己變成一隻大甲蟲。在最初的幾天，他還一直擔心父母與妹妹的生活，期待可以趕快回復人身；而他的家人得知他變成一隻甲蟲後，除了妹妹以外全都躲著他，把他關在房中不讓他出來，由妹妹負責天天餵食。

漸漸地，他過去一切的生活習慣全都改變了。他離人的地位日遠，為蟲的地位日近。最後，他徹徹底底的變成一隻大甲蟲：喜歡陰暗的角落，喜歡吃甲蟲愛吃的食物，失去說話能力，無法與人溝通，壓抑的情緒無從發洩，一切都是如此的不堪！然而，他雖然擁有甲蟲的外殼，但仍保持一顆人類的心，依然有他的思想與情感。他清楚明白自己的處境，更逐漸意識到他已經成為所有人的累贅，他

126

無助、憂傷，一切本屬於他的東西都變得疏離，一切的信念失去依據，等待他的，只有死亡。

瓊丹讀完卡夫卡的故事，感同身受。牠明白葛雷戈的身軀變形，是因為長久活在壓力重擔下的結果；而葛雷戈的家人變形，卻是在利益價值的估量下導致。在孤寂與焦慮的壓迫下，葛雷戈萬念俱灰，既然自己的存在與他的家人、同事朋友，甚至整個社會已經再無關宏旨，他決定選擇卸下自己的「裝甲」，令自己輕起來……或許這是他最完美的出路。

任何人被世界遺棄，心境都會是極度悲涼，繼續生存只是個可笑的荒謬。《變形記》看到的是主角如何厭惡當下，如何想脫離現實，情願做蟲不做人，而最後就連蟲也不想做了。

變成甲由的瓊丹像是接通了天地線般，立即聯想到《變形記》中的所有角色不就像自己原本日常生活中遇到的那些人？當生活美滿時，人們或許還會去愛、去關心、去照顧身邊的人；但一旦身邊的人破壞了自己的生活，自己的夢想時，心中的防衛網立即開啟，愛不復存在。留下的，只是無情與冷酷。

瓊丹曾讀過德國哲學家康德的思想，他曾勸導世人：「應以人為目的，不以人為手段」。究竟「人」的特徵是甚麼？如何才算是一個「人」？「人」本身的意義又是甚麼？有時在某些場合大家驟眼看他／她似是個人，但言行舉止又好像已經異化成物，不能溝通、不能感應。可能「為人真的不易」，做人難，做有智慧的人難，做有修養的人更加難，而被眾人認為是人的「人」更是難上加難。

哲學家沙特一直把「異化」概念作為存在主義的一個重要概念。沙特認為異化源於人的欠缺和需求，這令人渴望超越現狀去爭取那欠缺的部份，使其存在得以圓滿，但矛盾鬥爭就常在過程中產生，這就是人異化的悲劇。

無論如何，牠回想《查拉圖斯特拉如是說》的主角，與《變形記》的葛雷戈，他們好像為無數的孤獨靈魂提供了棲息的地方。前者是鬥志頑強，敢作敢為的「英雄」、「超人」；而後者卻是被壓迫、極度孤獨的「失敗者」；兩者雖是牛馬不相及，但看到的卻是他們積極不向悲劇環境低頭，努力創造出自己的價值，為自己的存在增添意義，直至最後一刻。

「受苦的人，沒有悲觀的權利。」一個受苦的人，如果悲觀了，就沒有了面對現

實的勇氣，沒有了與苦難抗爭的力量，結果是他將受到更大的苦。」尼采如是說。

卡夫卡認為孤獨是人類的命運；而他自己既害怕孤獨，卻追求孤獨，他的

《變形記》就是最好的印證。卡夫卡形容《變形記》是種超現實荒誕式的異化，他

這樣寫道：「不斷運動的生活把我們拖向某方，至於拖向哪裡，我們自己也不曉

得，我們就像物件，只是不像人。」隨著經濟及科技的高度發展，物質的豐盈，人

與人、人與社會的關係變得疏離複雜，自己的自由與別人的自由不能和諧融合，常

淪為以別人為中心來接受配置，自己不再是自己的主人，沒有出口，終異化成物。

瓊丹非常同意，因為「返工就是頭痛」。其實壓力不單是來自工作，更是那

種被侵擾、被剝削的感覺。而當人與人之間只有猜疑，沒有互信，久而久之，關

係就會破碎不全，這也是現代人最深沉的悲哀。她繼續向前走，心裡頭有一股從

高處墜落的沉重感：「我成為了這個世界的異己。」

她覺得卡夫卡是個天才，是個天生的藝術家，敏銳而細膩。但為何卡夫卡

當時會想到由人變甲蟲的怪誕詭秘題材？或許卡夫卡已經異化成物，才可以寫出

人類生存的不安、荒謬及無助，在孤立與惶恐的重壓下，尋求自身的解脱？卡夫

卡曾經這樣說過：「目的雖有，卻無路可尋；我們稱做路的東西，不過是徬徨而已。」

路是人行出來的，不是嗎？當環境不能改變，性格能否將命運逆轉？究竟誰是命運的真正引導者？

瓊丹還在尋找著自己的路。即使世事人心多變，未來又不可預計，但牠依然充滿著期盼。

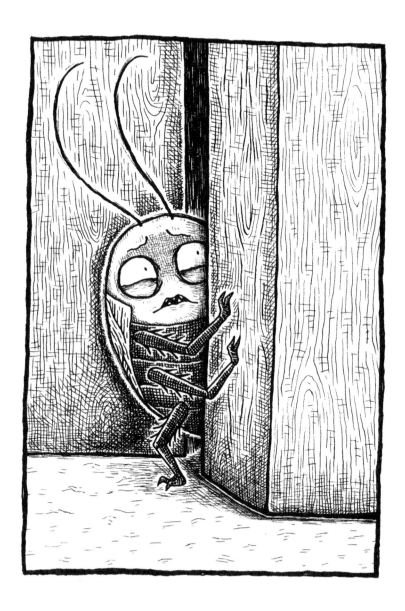

15

賈科梅蒂《行走的人》‧該往何處去

瓊丹帶著一點好奇，一點徬徨，繼續探索牠的路。牠知道這個探索旅程是需要無比的堅韌意志及勇氣，但要超越，就要付出，這是牠的選擇，牠要做命運的主人。

牠身處的環境十分漆黑，但在牠不遠處的圖書館天花板上卻透進了絲絲光線，微微映照著一個目無表情的雕塑。牠六腳並用碎步趨前細看，這尊人像沒有眼耳口鼻，面上的所有感覺器官都像被切割了一般，有一種「你走你的陽關路，我走我的獨木橋」的強烈孤獨感，他似是世上最孤寂的人間過客。

這個雖有四肢、表情欠奉的雕塑，渾然籠罩著濃濃陌生的疏離感。牠想，真的不要累積多少年，經歷多少次的落寞失意、塵世滄桑，背負多少的悲哀沉重，才使人之五官變成這樣？

這個《行走的人》沒有如孟克畫中的主角將鬱悶痛苦以「吶喊」釋放開來；亦沒有如《變形記》的大甲蟲般自我退避；反之，「他」卻是將苦痛深深地藏起來，提起腳步向前行，沒有歎息、沒有咆哮。那種不須向人傾訴，不須別人理解，不該說、不敢說、不可說的沉默，倒是令觀者有點心寒，可能這就是「他」以沉默來承受苦難、捍衛自己尊嚴的最後防護罩，將一切苦痛留給自己，猶勝千言。

或許木然的沉默也是一種美，牠有點動容。

牠想起尼采的查拉圖斯特拉的話語：「一切都相同，一切都是徒勞，世界毫無意義」。空中瀰漫著一股沉重的孤獨感。牠看著雕塑旁文字的介紹，原來這個《行走的人》是藝術家賈科梅蒂（Alberto Giacometti, 1901-1966）創造於一九六一年的最具標誌性藝術品。賈科梅蒂，雕塑史上最具影響的藝術家之一，他的作品反映了第二次世界大戰之後，普遍存在於人們心理上的恐懼、憂慮、懷

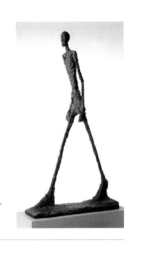

賈科梅蒂：《行走的人》（The Walking Man II），1960，青銅雕塑，
188.5 × 27.9 × 110.7 厘米，美國國家美術館藏。

疑和一種瀕臨死亡的意識。他的雕塑作品靈感來源於二戰德國集中營的囚犯，多是纖長如火柴棍般的人形雕塑，孤獨、單薄、脆弱，模糊的輪廓和粗糙的質感有點令人不想接近，苦澀得令人有點抗拒，但卻又有一種詩意氣質，一點虛無。

這個「行走的人」似是再沒有甚麼可燃燒的乾枯生命。「他」有軀殼，在行走，有活動，卻是沒感覺，如喪屍，如孤魂！可能在過往的日子，「他」有很多不愉快的經歷，心中有很多不能磨滅的傷痕，所以令「他」變得脆弱茫然唯有選擇將所有的沉默痛苦在孤獨中獨自面對。學懂孤獨，學懂與自己對話，也是一種生存的力度，但這種力度卻是需要無比的勇氣。

世界與我何干，該往何處去?!面前的路縱橫交

錯，通往不同的地點，而路正是由於有了那個在路上行走的人才會變得有意義。

可是，行走的人該往哪裡找才找到屬於他的方向。

「他」應該知道自己曾經是誰，但「他」似是不肯定、也不知道「他」將會是誰。

「他」只是拖著一個還可以支撐的身軀一直前行，向著沒有目的、沒有目標的路前進；「他」似是不屬於這個世界，卻要繼續在這世界前行，邁向未知的領域，「他」沒有別的選擇，只有永無止境地前行。「他」像是傾聽著自己心底深處每一句沉澱已久的聲音，積聚著自己僅有的能量，不斷以行動來尋找出路，完成「他」自己。

瓊丹相信，這是積極的生命氣息，亦只有邁出步伐，才會在行走的過程中創造出自己的路，尋回自己。

其實瓊丹在這圖書館內也是漫無目的、毫無方向地走，找不到安穩的落腳點，也不知道自己尋尋覓覓的「東西」是甚麼。這個「行走的人」令牠感觸良多，眼淚差點奪眶而出，其實牠亦感到很累很累，幾乎失去了行動能力。

「但我要有勇氣！」牠不停提醒自己。「我一定要飛」，牠心中一直縈繞著這把聲音，驅使牠繼續前行。牠堅信所有挑戰困難都只是一個過程，最重要的還

是仍然有路可行。

孤獨沉默其實是個很好的防禦網，緊扣著我們的存在！賈科梅蒂的藝術是一種「獨白的藝術」，他探究著自己的存在與世界的關聯。瓊丹似有感悟，並在這無聲的獨白中得到和應。

大多數人每天都需要接觸很多的人和事，在講求效率、利益、快捷，每分每秒都在追趕跑跳碰，不容許亦不願意自己的時間給別人佔用而超出自己的精打細算。人與人之間的關係維繫雖因科技而變得便利，但卻變得更冷漠疏離。沒有人觸碰的心靈，變得堅硬如鐵，變得愈來愈無情。或許，這就是生存的一種「境界」。

孤獨感無所不在，茫茫大地，無可與語的悲涼？人要找到生命的本質，相信唯有先認識孤獨！而獨處的孤獨，也是一種能力。

其實孤獨沒有甚麼不好？叔本華認為孤獨可以避免喪失自己的完整性，與人打交道就是「煩惱」的開端。哲學家沙特的見解獨特：「『他人』就是地獄」。他認為「他人」就是一個存在的客體，「他人」不但存在著，亦是自由的物體，因而對我的本體構成威脅。在「他人」的目光下，我可能已變成「物」。而人要

從「他人」的目光或「他人」的「地獄」中解脫出來，可能只有兩條路可走：即心甘情願地做「他人」的「物」，又或操縱「他人」，使「他人」做自己的「物」。

存在主義藝術家賈科梅蒂對尼采的哲學思想和沙特的作品都感興趣。實際上，一九三六年賈科梅蒂在紐約的畫廊舉辦展覽時，沙特寫過一篇文章，其中談到了賈科梅蒂作品中的存在主義，兩位可算是惺惺相惜。一九三七年賈科梅蒂和貝克特也曾於花神咖啡館相識，從此成為好朋友，兩人就荒誕主義思想互相分享想法。當時賈科梅蒂為貝克特《等待果陀》戲劇的再度上演製作舞台佈景，也是賈科梅蒂唯一一次的舞台製作。

其實瓊丹也很喜歡獨處，因為獨處是一種內外的整合，只有獨處時才能真正體會到自己的存在。她想起叔本華也曾這樣說過：「一個人只有在獨處時才能成為自己。」人必須學會傾聽自己的聲音，與自己交流，才可以更清楚自己。她與賈科梅蒂在某程度上又有了一種非常獨特的交融。她深信路是人行出來的，她也在支撐著自己的支架身軀，繼續努力走出每一步，但在這偌大的圖書館，她真的有點徬徨，不知道該選擇哪條路前行，東南西北哪個方向，她想起曾四度獲得

普立茲獎的美國詩人羅伯特・弗羅斯特（Robert Lee Frost）的一首詩《林中路》（The Road Not Taken）裡的幾句「……我在那路口久久佇立，我向著一條路極目望去……但我卻選了另外一條路……但我知道路徑延綿無盡頭，恐怕我難以再回返，也許多少年後在某個地方，我將輕聲歎息把往事回顧……從此決定了我一生的道路。」

瓊丹有點累，能量亦在慢慢消耗，但牠知道要時刻保持醒覺。牠向著前路前進，繼續前進！

138

16

培根的教皇肖像・暴力的存在

瓊丹躊躇滿志，內心滿載正能量，正準備迎接下一個的驚喜。突然間，遠處傳來很大很大的「咆哮」聲，震耳欲聾，嚇得牠倒後退了數十步。牠循著聲音的方向追蹤，確定了那震懾的聲音是從樓下的密室傳上來的。

牠小心翼翼一級一級沿著圓形螺旋轉樓梯拾級而下，拐過一圈又一圈，也不知用了多少時間來到樓梯底層，碰碰撞撞的終於到了密室門口。

「咆哮」聲清晰可辨，震耳欲聾，牠心中依然驚恐顫抖，只敢留在門口。過

了一會，聲音似乎平靜下來，牠決定入內看個究竟。瓊丹止住了呼吸，懷著戰戰兢兢的心情靠近密室，房門上掛著一個鐵鑄的牌匾，寫著「心靈的密室」。牠謹慎推開扇門，環顧房內每一角落；忽就間，牠聽到一把很雄壯，極具威嚴的聲音：

「要有光！」不消一刻，房內就有了光，雖然乍由不喜歡光，但為了看得明白，牠依然硬撐著。牠看到房中央擺放著一張寶座，座上是一個教皇的蠟像，亦是所有光的聚焦點。但這教皇的蠟像何以能夠發出這樣大的聲響？

牠警覺地慢慢爬上教皇蠟像的頭頂上，環迴四周地偵察。蠟像面容扭曲，有點畸形加點病態，陰森恐怖，牠絕對相信這個蠟像是有生命氣色的。那強而有力的脈搏衝力在隱隱鼓動著，彷彿要將醞釀在丹田的所有氣力在下一秒全然迸發出來。牠估計這將會是更有殺傷力的「咆哮」。牠慌張地滾下，落在教皇的右腳邊，牠背上的硬翅實在有點重，有點礙事，險些不能翻身再前行。牠跌跌碰碰，只希望盡快逃離這個詭異的密室，忽然間，牠聽到一些機械移動「吱吱格格」的聲響，令牠極度害怕，心想今次死定了，牠一定要趕快離開這裡。

但這時「吱吱格格」的聲響又沉寂了，牠回頭一望，原先的教皇蠟像不見了，

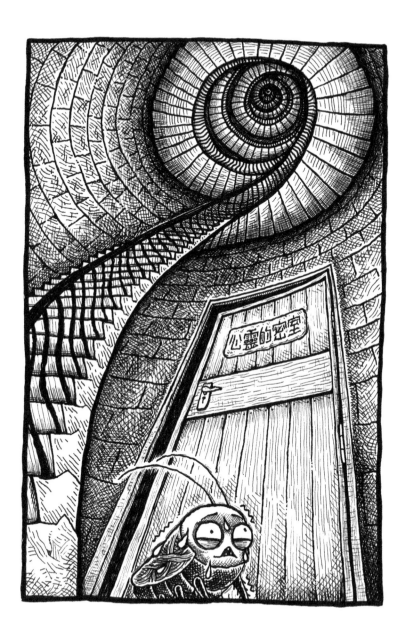

換來的卻是一幅與蠟像一模一樣的油畫，掛在白色的牆壁上，同樣陰森恐怖。原來這是原籍愛爾蘭的法蘭西斯培根（Francis Bacon, 1909-1992）的作品。教皇的樣貌像幽靈般鬼魅，又似是一隻怪物，有著一種被壓抑已久即將爆發的暴力感，令人不寒而慄。相比起孟克的《吶喊》，這個教皇的張力何止高出千萬倍，牠被嚇得張口結舌，魂不附體，很想吐。

其實藝術家培根也像孟克一樣，運用多變的技法以有力的筆觸表達自己內心的幻象和痛苦，揭示人的孤獨、野蠻、焦慮、絕望及憤怒，將濃烈的負面情緒從內心掏挖出來表現在作品上，對真實的存在作出近乎野獸般的嘶咧咆哮。

密室內的白牆上投影著一堆文字：

「我表現暴力，因為我把暴力視為存在的一部份。」培根一生充斥著不快的經歷。童年體弱多病，自小因其同性戀傾向及易服癖而備受父親和監護人虐待。扭曲的童年，加上培根長期籠罩在二戰的陰影之下，戰爭的殘酷，戰後的虛空令他時常陷入一種荒謬非現實的狀態，而這種精神的內化，使

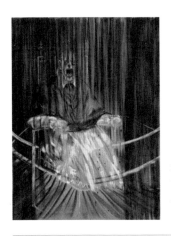

法蘭西斯・培根：《根據委拉斯開茲教皇英諾森十世肖像的習作》(Study after Velázquez's Portrait of Pope Innocent X)，1953，油彩畫布，153×118厘米，美國愛荷華州得梅因藝術中心藏。

他作畫時的筆觸展現出粗獷強勁、抽象多變，尖銳有力，將內心的暴力、陰暗和鬱悶情緒轉化成一幅幅驚悚的作品，反映出「人即野獸」般的存在——橫蠻與殘暴、憤怒與孤獨，這也使他成為戰後最有爭議的畫家之一。

培根這幅《根據委拉斯開茲教皇英諾森十世肖像的習作》(Study after Velasquez's Portrait of Pope Innocent X)重新塑造了西班牙畫家委拉斯開茲(Diego Rodriquez de Silvay Velasquez, 1599-1660)於一六四九年二度造訪意大利時完成的《教皇英諾森十世肖像》(Portrait of Pope Innocent X)的教皇形象，進行了變形、顛覆、解構，他更將時代的精神注入其中，用一種新視覺詮釋了繪畫的表現力。

在培根眼中，人只是一團肉，一生都在壓抑、恐懼、痛苦、色慾和暴力中重複掙扎。「最困難與最令人激動的，就是要觸動到真實的核心。」培根如是說。培根在創作的過程中不停地反覆自問：「我要怎麼才能讓這幅畫更具有真實感」？「扭曲」就是他的答案。因為他認為這是與觀者神經系統直接對話，刺激其情感的唯一最有效的方式。

瓊丹覺得培根的畫筆，就像一把匕首，將英諾森教皇困在欄杆中，一刀一刀地將他身體撕割，孤獨人形發力咆哮帶來最真實的恐懼與絕望。可能培根狂暴的繪畫張力，就是對「人即野獸」一種粗野的對抗。牠也想學他咆哮尖叫，無奈叫來不及恐懼，牠卻在培根教皇畫的不遠處看到西班牙畫家委拉斯開茲的《教皇英諾森十世肖像》的作品。不同於培根，這位西班牙畫家如實地將教皇英諾森十世描繪在畫布上，畫如其人，一切只忠實表現藝術家自己的所見，一切都是他冷靜客觀的觀察，沒有任何誇張，亦沒有介入他自己的好惡，如實的展現主角恰如其份的身份和性格，在在顯示出一副高貴權威卻是自負陰險的形象，與那「極

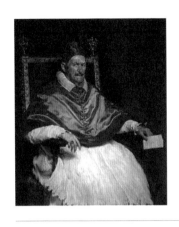

委拉斯開茲：《教皇英諾森十世肖像》（Portrait of Innocent X），1650，油彩畫布，141×119 厘米，羅馬多利亞潘菲利美術館藏。

端情緒」的教皇肖像相對比，這幅畫確實有點鎮定神經的作用。

培根酷愛閱讀尼采和佛洛依德的著作，其藝術作品在某程度上也受到他們的理論影響；另一方面，培根在繪畫中展現出的慾望亦隨著當時英國文化環境的變化而有所轉變。從早期的刻意收斂到後來的盡情釋放，這種慾望已不再是佛洛依德所說的「因為欠缺而引起的一種主體心理狀態」，它已轉化為一種與尼采的權力意志類似的創造性力量，不受意識壓制，沒有太多理性介入，是慾望下的主觀投射，卻具有很強的創造力。

培根的《教皇》畫作系列，根據他的形容是「試圖把某種情緒形象化」，是自己神經系統的率性投射，將人類最深層的感情，毫無保留地外翻出來，

表現出存在的孤絕與封閉。這些超越想像，強烈喜悅和極度恐懼混雜在一起的畫作，揭示出人性的殘酷，亦展現出存在者痛苦的矛盾心理。畫中「教皇」呈現出的精神暴力，反映了一個真實、人性化的世界；一個被殘酷扭曲的世界，那裡沒有甚麼所謂的善與惡，美與醜；而人的角色都是不穩定的，一會兒是人、一會兒是神、一會兒是獸；一會兒是真、一會兒是假，一切都不是絕對的……

培根喜歡尼采的哲學，他亦認同尼采的思想，他說過：「我想生命是沒有任何意義的，但我們以自己的存在來命名他的意義……在生與死之間，我們的精力就用在為這無聊的人生注入一絲存在目的。」

瓊丹嘆息，即使人擁有多少權力，內在的痛苦與孤獨依然是無法逃避的。培根的作品，正正提醒人類去感受存在的本質，感受生命的慾望和不捨，感受肉體的甜美和空洞，或許這就是全部了。

想起尼采這樣說過：藝術令人想起野獸生命力的特殊狀態。培根就是尼采的忠實崇拜者，他筆下的藝術品所展示的就是這種力度，一種近乎野獸的生命力。

藝術經驗是非常獨特的：同一件作品對不同的人產生的影響各有不同，又因不同

時不同地，以及觀者的背景及視域，感覺也可能不一樣。藝術能為人帶來力量，讓生命更加澎湃。

但培根那暴力存在的畫作實在淋漓盡致得恐怖，沉重得不想再看，還是走為上著。

17

卡繆《異鄉人》・無法逃脫的命運

瓊丹跟蹌離開那個「心靈的密室」，還未定神，就聽到 Doris Day 的 Que Sera, Sera 柔和的音樂，牠也不期然的唱起歌來：「Whatever will be, will be. The future's not ours to see. Que sera, sera, What will be, will be……」隨著輕快的音樂，牠的心情也舒暢了不少。

牠邊哼著歌，邊回想起先前到過的地方，一切都是新鮮陌生的，即使牠對這個圖書館開始產生親切感，但畢竟牠只是一隻不速之客，與周遭環境全然疏離的

局外「人」，牠不期然對自己也頓生一種陌生的感覺。牠唯一不感到陌生的就是這圖書館的超級紅外線腦電波感應器，兩者那種獨特的高度默契及互信關係緊密得不可言傳，如相識多年的老朋友，這是牠在這陌生圖書館所感受到的親切。

瓊丹抬起頭，撥動了一下觸鬚，一本名為《異鄉人》（L'Étranger）的書就在牠的跟前。牠翻開書頁，想起自己當下的處境，真是貼切不過。瓊丹對手上的書非常感興趣，不停地左翻右揭，定睛在其中一頁：「我知道這世界我無處容身，只是，你憑甚麼審判我的靈魂？」

跟著是一系列的形容詞：荒謬、冷漠、空虛⋯⋯這種孤寂感覺反而吸引了牠繼續讀下去。

法國小說家卡繆（Albert Camus, 1913-1960）曾經是最年輕的諾貝爾文學獎得主，《異鄉人》是他的得獎成名作，為二十世紀著名存在主義文學的傑出小說，影響深遠。作者藉此作品表達生活的荒謬性，以及人存在於孤立疏離之間的無助。

小說以主角母親的死開始：「今天媽媽死了⋯⋯」冷靜而平淡。牠認真地讀下去，作品的故事是這樣的：生活在阿爾及利亞首都阿爾及爾的主角莫梭

（Meursault）收到一封來自養老院的電報告知其母親的死訊，莫梭回去奔喪，但在母親的葬禮上並沒有流露出丁點的傷心難過，他更無視於道德教條，在葬禮後與女友發生肉體關係，之後又沒有異樣地繼續生活，直至那一天，在沒有任何預先的計劃下，莫梭在沙灘散步，熾熱的陽光令他感覺有點暈眩，之後更糊裡糊塗地槍殺了一個與他鄰居有瓜葛的阿拉伯人。莫梭因而被捕、受審，但他拒絕懺悔，並承認不信仰上帝，檢察官認為他是「道德上的怪物」，他就這樣被判處死刑⋯⋯

在最後面對審判時，莫梭表現得更是滿不在乎，似乎對一切都無動於衷。當被問到殺人動機時，他冷漠地回答：「都是太陽惹的禍」。莫梭在荒謬的世界中經歷了種種荒謬的事，他期待著在人們的唾罵聲中行刑，「為了令一切畫上完美的句點，也為了教我不覺得那麼孤單，我只冀盼行刑那天能聚集眾人圍觀，以充滿憎恨和厭惡的叫囂來送我最後一程。」故事最後以荒謬的判決處死莫梭。

然而，《異鄉人》的疏離荒誕是源於主角所身處的扭曲世界。此書寫於第二次世界大戰期間，當時的法國和整個西方世界正處於戰爭的浩劫之中，人們對社會充滿迷惘，虛無主義瀰漫，莫梭正是生活在這樣的環境之中，跟其他人一樣，

150

都是孤獨而疏離，對存在的價值及意義充斥著無數的問號，也不甘於被現實的世界欺凌，於是選擇成為自我的陌生人，以蔑視悲劇、挑戰荒謬的態度來對抗「命運」的枷鎖，成為這個世界的局外人，完全獨立於任何預定的道德原則以外，這是「異鄉人」的現象，莫梭只是當時千千萬萬個異鄉人的其中一個。

「荒謬」是卡繆著作的核心思想。「太陽使他目眩，形成無法忍受的存在。」他在想，如果尼采在行刑的現場，他可能會這樣說：「沒有人必須為他的行為負責，沒有人必須為他的本質負責；審判是一個不義之舉。」人類的行為都是不得不成其所以然。在柏拉圖時代，太陽代表重心，亦是上帝的象徵，可能這代表著莫梭不能逃脫的命運，都是太陽惹的禍！

莫梭對重要問題毫不在意，對任何事都漠不關心，對生命、對任何事都保持著距離，可能他認為：我是我，遭遇是遭遇，一切都是沒有意識，沒有關連，一切都是情感麻痺地存在著，如一空殼靈魂。世界是荒謬的，人亦是荒謬的，世界和人就是不能兩相和諧。莫梭曾說：「生活是無法改變的，甚麼樣的生活都一樣。」一個切切實實的局外人，同時也展現出一種存在的無力感。

原來卡繆也深受叔本華、尼采等厭世哲學家的薰陶，他確信對世界的合理說明是不存在的；他更認為：「上帝死了，我們的責任更重」。莫梭以自己的抉擇力保自己的主體性，作為本真的存在；可是，他不能自由。他滿不在乎的行徑就遭「別人」排斥唾棄，認為他是違道德倫常的「怪物」。沙特也這樣說過：「別人」只是另一個不是我的我，「別人」可以把我當成對象，使我自由消失，使我處於惶恐羞愧當中……

牠覺得這部作品撼動著牠的靈魂。如果人的存在只是偶然，那麼，人沒有任何理由事先決定事物應該這樣而不應該那樣；同樣，我們也沒有理由事先決定人應該這樣而不應該那樣。其實每個人都是被拋下來到這世界，對自身遭遇也是感到莫名其妙，力量微不足道，是福是禍，亦沒有太大的主導抵禦能力，有時不幸被「荒謬」找上，可以選擇訴之於命運的安排，亦可選擇與命運抗衡。而莫梭就選擇以蔑視悲劇、挑戰荒謬的態度來對抗「命運」。「我自己就是命運，並且永恆地制約著生存。」尼采如是說。

人生的荒謬感是來自我們希望活在一個有意義的世界，可惜的是，意義並不

存在於世界之中，於是我們努力地、主觀地創造意義，但遺憾的是我們又不能改變客觀事實，這是一種不能解決的矛盾。看似荒謬，實則悲涼，這就是我們的人生？究竟誰是命運的引導者？

如果世界本身是無所謂理性，無所謂目的，一切都是人類塑模出來的幻象，那麼人類為何還要這麼辛苦跟隨「理性」、「善」、「道德」等這樣的觀念走下去？為何莫梭要被冠以「道德上的怪物」，給人指指點點？他為何就不能自己選擇誠實地渡過他想要的人生？其實莫梭只希望自己快樂，所以他選擇與身外的遭遇保持距離，他選擇不動情，因為這樣才不會受它支配。但這世界不能理解的荒謬實在太多，無情不能令莫梭名哲保身，而最後他更被荒謬吞噬。

尼采認為人要活得有意思，必須摧毀理性，才能獲得生命的絕對自由。真理是不存在的。「這是一個充滿了偶然性的，動盪不定的，從而無法捉摸的世界。」

世上沒有人可以完完全全支配發生在自己身上的遭遇，過程中有很多的偶然性，而命運的變速亦是驚人，不可抗拒，怎樣都逃避不了的，莫梭只是偶然地被

捲入荒謬之中，成為當時千千萬萬異鄉人中的一個。

這是一種現象，一種參與荒謬、投入荒謬「異鄉人」的現象。

瓊丹很想哭泣，為莫梭不能達到他心目中絕對自由的存在而哭，為自己現在身處環境所生出的那種孤獨無助而哭，為這一種「欠缺」的存在而哭。但每個人在世上都只有活一次的機會，正如歌德所言：「責任就是對自己要求去做的事情有一種愛。」亦因為這種責任，這種愛，顯現存在的力量，莫梭欠缺的就是這一種愛，他一生都是這麼游離，找不著他安穩的「家」！

牠抖擻精神，清清喉嚨，哼著「Que sera, sera, What will be, will be.」牠像藝術家賈科梅蒂的《行走的人》，孤身上路，尋找回家的路。

尋尋覓覓，歸去，也無風雨也無晴！

154

18

卡繆《薛西弗斯的神話》·

為苦難找出路

剛剛定了神，牠的注意力又被圖書館內另一幅影像吸引了！影像是來自一個掛在牆身的站立式多媒體視頻屏幕，一個赤膊的肌肉男費盡氣力扛著一塊巨大的石頭，來來回回地使勁向陡峭的山往上推。這個影像不停重複，牠也為這肌肉男感到無奈。

在這屏幕的不遠處，牠看到另一幅油畫，茅塞頓開，原來是希臘神話中薛西弗斯（Sisyphus）。薛西弗斯因為惹惱了眾神，被宙斯懲罰，要晝夜不休地將一塊

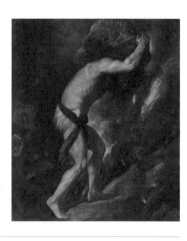

提香：《薛西弗斯》（*Sisyphus*），1548 - 49，油彩畫布，237 x 216 厘米，西班牙馬德里普拉多美術館藏。

大石推上陡峭的高山。當他每次用盡全力將大石往上推、快要到達山頂時，大石便自動滾下山腳，他又得重新推回去，如此周而復始地重複，相信沒有比這種徒勞無功的刑罰更痛苦可怕。在山上山下無止境地來回，無法逃脫，瓊丹想，這是一個看不到出路的悲慘旅程。

或許就如尼采《查拉圖斯特拉如是說》的核心主張：「永恆回歸」，即一切走開了，一切又回來，存在之輪永遠轉動，無始無終。這個主張放在薛西弗斯或任何人的身上也如是，事件既要重複，不能逃避，倒不如學會以樂觀、積極的態度面對，以創造新的方式來回應這些沒有意義的重複。為自己的苦難找出路，以抗衡現實世界的荒謬，這或許也是一種存在式的吶喊。

卡繆這樣說過：「反抗的力量加上自由的價值，會帶給人們許多生存的理由。」對卡繆而言，生存在這荒謬世界的人，唯一真正的出口就是努力生存，這就是他的「活在問題的當下」，才有可能「活出答案來」的哲思。卡繆認為，這世上雖然沒有客觀的人生意義存在，但人們依然可以通過自己的行動賦予自己生命的價值。人應該勇敢地面對荒謬，超越命運，成為自己的主人，在艱苦的環境中為生存創造價值。卡繆對這則傳誦的神話提出了新的詮釋，而受著悲慘命運折磨的薛西弗斯，在卡繆的筆下，卻成為敢與命運對峙，帶著勝利色彩「否定」真實世界的虛無與荒謬的英雄人物，一種人類覺醒的精神象徵。

尼采曾提出以藝術作為面對痛苦與荒謬的依藉，提倡以酒神精神，即審美的角度來看待人生的境遇，要人們更有勇氣與力量來面對自己的生命，即使處於逆境，也會激發出力量；而卡繆則有著尼采的「超人」精神，不以外在環境來界定自己，反以內在的意志決定創造自身的價值以「顛覆」當下，一種有力度的生命，亦從中看到卡繆對生命的熱愛。

卡繆曾這樣說到：「薛西弗斯展現一種更高的忠實：否定諸神，扛起巨石。

他也認定一切都很好。這個此後再沒有主宰的宇宙，對他來說既不荒瘠，亦不徒勞……朝向山頂的鬥爭本身，就足以填滿人心。我們應當想像，薛西弗斯是快樂的。」命運不一定由天定，它亦可以操縱在我們手中，可以嘗試用另一方式面對，這就是創造的源頭。噤若寒蟬抑或進攻反擊，一切都在自己，如尼采說：「我自己就是命運，並且永恆地制約著生存。」

牠看著看著，對卡繆薛西弗斯幽默式的反叛，感到一種莫名的意義與興奮。

幸福與荒謬實是一體兩面；幸福與苦難也有著密不可分的關係。我們或許沒有能力改變命運，但可改變的是我們對命運的態度。「命運是對手，永不低頭……」就勇敢舉起大石，為苦澀的生命加添色彩！

「生命的意義在於過程。」面對荒誕謬誤的世界，我們是可以誠實勇敢地迎向命運。瓊丹感到有點如釋重負，輕鬆地繼續前行。

19

基里訶《街道的神秘與憂鬱》・
生命的偶然

瓊丹跨越遠古，有點迷失在時空隧道中，不知走了多遠，也不知還有多少路要走，而牆上掛著的變形鐘錶，時間永遠停在十時十五分。

牠繼續在圖書館遊走，隱約看到前面走廊的光線分佈有點神秘詭異，左邊明亮，而右邊黑暗無光，有點奇怪，可是這樣的環境對牠的視力不構成任何障礙。

但當牠定睛一看，原來光暗奇異的走廊只是一幅畫。畫中夢幻式的圖像、獨特的線條和形式，展現出一種強烈空洞的孤獨感，那是喬治歐基里訶的《街道的神秘

基里訶：《街道的神秘與憂鬱》（*Mystery and Melancholy of a Street*），1914，油彩畫布，87 × 71.5 厘米，私人收藏。

與憂鬱》（*Mystery and Melancholy of a Street*）。

畫中沒有太多的人物，畫內上下對角位置，明顯有兩個具體身影，卻又似是靜止著，處於某特殊的空間中，展現出一股詭異不安的氛圍。畫中左下角的小女孩，正在推著圈環向著黑影方向前進，牠不期然為那女孩感到一絲驚恐，因為畫中的虛空寧靜，卻似是隱藏著殺機，令人不安。有些事情好像將要發生⋯⋯

牠看得入神，不自覺地將自己代入了那個小女孩的處境，那詭異的黑影就是那神秘的圖書館管理員。牠一想起這個，頓感緊張驚惶，身體感官全然繃緊。

這位雅典出生的意大利畫家喬治歐基里訶（Giorgio de Chirico, 1888-1978），創作靈感同樣受

到尼采及叔本華的極大影響。他在一九四五年出版的自傳中提及：「尼采身上有一種奇異、幽暗的詩學，此乃基於氛圍而有的無限神秘與孤寂。」

基里訶認為自己是個藝術哲人，試圖將文字的感覺與神秘轉換至繪畫上，使現實和虛幻糅合為一；他作品中呈現的物體比例不太協調、視覺效果不可思議，為後人視覺藝術開啟了嶄新的道路。他在他的藝術創作中，喜歡將日常普通事物與古典傳統融合，以表現那深層的自我及描繪他對真實的孤寂世界的體驗。基里訶的作品就像一個舞台，充滿了誇張的透視法，以刻板的建築物及謎一樣的剪影，表現出空空洞洞，予人一種暗藏神秘又恐怖不安的詭異氣氛。這種象徵性的幻覺藝術，後來被稱為「形而上繪畫」，並被公認為達達主義及超現實主義等二十世紀繪畫藝術的先驅。

基里訶跟叔本華一樣，認為人在孤獨中才可真正體會該事物的精神實質所在。人的本質就是孤獨，人的生命基調也是孤獨，惟在孤獨的情景中，才會見到真正的自我。

瓊丹有些念頭隱約浮起，過了片刻才慢慢變得清晰。牠不知道這個旅程還有多少的路要走；但從已走過的路，所接觸的哲人哲思、經典名著、曠世名畫等等，已經把牠的心靈填得滿滿，令牠對自己的認識多了一點，對自己與這個世界的關係又多了一點了解，對自己的終極目標更是明確。

在光暗反差極大的畫作下，瓊丹看到遠處一個龐然身影正漸漸逼近，牠想，這一定是那圖書館管理員，這次絕不是幻象。瓊丹顯然沒有畫中那小女孩般的勇敢向著黑影前進，牠減慢了自己的步伐，希望在兩旁高高的深色書櫃掩護下，這個龐然大物覺察不到牠的存在。

那圖書館管理員的腳步聲愈迫愈近，牠喃喃自語：「不要害怕，不要害怕」！牠心跳加速，腎上腺素激增（如果牠早由有的話），血往頭上湧，有點暈眩感覺，牠將全身武裝起來，處於極高戒備狀態，牠知道好歹遲早都要跟她背水一戰，來個死亡競賽，殺戮隨時開始。

＋　＋　＋

162

不知怎的，環境又變得安靜，牠想，這個圖書館管理員真飄忽，但牠相信一切的相遇未必全是偶然。瓊丹左顧右盼，依然保持高度警覺！但這種無時無刻地等待「決戰」來臨的警覺，令牠感覺非常鬱悶，亦非常的無助。牠為甚麼這般驚慌？可能只為繼續「生存」？生存就要奮鬥！活著，就要繼續走，一個至死方休的過程！走下去，就會有希望，就會有驚喜，牠堅信！

牠信心滿滿，力量隨精神狀態亢奮提升，抖擻一下身軀，繼續昂首前行。

20

達利《記憶的永恆》·

存在的瞬間

在短短的時間內，由基里訶的夢幻到險象環生的現實，現在又回歸平靜，瓊丹還在回氣當中，未想以後的路應該怎樣走下去。其實，牠在這圖書館尋尋覓覓的過程中，常有放棄的衝動，因為當生物長久處於一種不確定並毫無目的地向上衝、迎難而上的狀態下，精神及體力的消耗確實不少，而且無比的毅力及勇氣更是不可缺。但無論如何，「生命的意義在於過程」，在這個還未完結的旅程中，牠仍然覺得所得的還是較失去的多。當牠一想著自己終有一天會轉化為蝴蝶時，

超現實主義大師薩爾瓦多達利

那種興奮的冀盼就成為牠的標竿，為牠在低谷時掃走了所有顧慮及負面情緒，驅使著牠努力前行，原來有標竿的人生會令眼前的困境變得容易接受。

瓊丹默默地為自己做心理建設。在牠的不遠處，掛著一幅人像，瓊丹感覺相中人與自己有幾分相似：長長的鬍鬚，雞蛋般橢圓形的大眼，滾動著、斜視著牠，牠打了個冷顫。

相中人正上下左右搖動著鬍鬚，發出自負的聲音：

我是薩爾瓦多達利，著名的西班牙加泰羅尼亞畫家。我就是舉世無雙的達利，超現實主義藝術流派的表表者，我再說一次我的名字是薩爾瓦多達利。我精通科學、物理、化學、數學，我更通曉哲學、美學，可媲美意大利

文藝復興時期最享負盛名的藝術大師達文西（Leonardo da Vinci）。我不但懂得平面設計、繪畫等創作，還會雕塑、建築，甚至電影、編劇、導演、演員、攝影等都一手包辦。I am like Leonardo, I want to know everything.

許這就是達利獨特的存在方式。

牠定了神，這種自大式的自我介紹，牠還是第一次聽到，感覺非常奇妙。或

還未等及瓊丹回應，達利又在「自言自語」：

我與西班牙著名立體派畫家畢加索（Pablo Picasso）和法國野獸派創始人馬蒂斯（Henri Matisse）一同被認為是二十世紀最有代表性的三位畫家。畢加索是西班牙人，我也是。畢加索是天才，我也是。愛因斯坦去世後，這世界僅存的天才就是我。我的作品獨特創新，藝術創作形式更是豐富多元，貫穿現實與潛意識之間，打破當時藝術風格既定的格局，造就了一種視覺新境界、新角度，我將藝術從虛無中拯救出來⋯⋯

達利：《記憶的永恆》（*The Persistence of Memory*），1931，油彩畫布，24 × 33 厘米，紐約現代藝術博物館藏。

牠看著達利，達利又好像看著牠，他們就這樣從眼神的交流中接通了。在達利的眼神示意下牠繼續向前進，直至走到那幅很特別很虛幻很超現實的畫前，這畫感覺荒誕，卻耐人尋味。牠非常喜歡，驚嘆達利超凡的創造力。

這幅《記憶的永恆》是達利最著名的一幅作品，在一九三一年完成。瓊丹在這幅畫上逐格移動，希望可以看清每一個細節：癱軟的時鐘像被熔化了，指針定格，它的存在已經失去本身的功能。牠慢慢移動著，駭然退後了一百步，因為牠突然看到錶面上有很多螞蟻依附著。

在一般情況下，有螞蟻存在的地方，甲由不是太喜歡現身，因為螞蟻是甲由的宿敵，牠們會將昆蟲的屍體解體並搬運回牠們的巢穴，成為牠們的食

物。螞蟻是甲由屍體的清道夫。莫非螞蟻對達利而言也可能有死亡腐爛的涵義？螞蟻停留在軟錶上意味著時間已逝去無法回頭，而人類所能做到的就只是殘酷的等待死亡卻無能為力。時間的流逝亦不是人類及所有生物能控制的。牠對著這幅畫，對著時間運行這個千古之謎，有種恐懼無奈。

達利的作品將時間與永恆融合，非常的超現實。牠感覺自己已走向無限，相比現在的短暫一瞬間，牠強烈覺得自己的渺小及局限性。牠略有所悟，嘗試用達利的角度，以永恆的觀點看事情。

在這幅《記憶的永恆》的另一邊，牠又看到另一幅超現實畫像。一些支離破碎的肢體散滿一地，而畫中央是變形的軀體及頭顱，有些肢體相互支撐著，而當中橫臥著一把像刀的物體，由一隻像是腳趾又是手指的怪肢緊緊地握著，刀上有一個面容恐怖卻帶著怪笑容的人頭，有點像喪屍，仰望著上空，瓊丹心中馬上浮出「怪異恐怖」四字，這個達利到底又想怎樣？

牠正想發問，達利已急不及待的搶白：

達利：《內戰的預感》(*Premonition of Civil War*)，1936，油彩畫布，100 × 100 厘米，美國費城藝術博物館館藏。

「第一次世界大戰後，戰爭的殘酷帶來更多傳統價值體系的顛覆，現實令人沮喪，又看不到未來；當時的知識分子透過不同的管道展現他們對現狀的不滿及反叛，希望從人類日常生活的邏輯與理性的束縛中解放出來；當中有一位天才造就了藝術的另一新視覺。不用猜想，這個天才就是我。

「這幅作品是我藝術生涯中較為激進的一幅，它詮釋了戰事爆發時人類潛意識的狀態，展現了當時爆發的西班牙內戰所引發的恐懼。

你知道嗎？這是我在一九三六年西班牙內戰期間，其實我在內戰爆發前的六個月就完成了這幅畫作，因為我知道一場戰爭已經迫在眉睫，所以最後我以《內戰的預感》作為這

幅曠世戰爭畫作的名稱。畫中變形的頭顱及扭曲的肢體，展示出戰事殘暴、殘害肉體的意象，並呈現出慾望、暴力等潛意識中強大的力量，我就是在暗喻整個國家像畫中巨人怪物的器官一樣支離破碎，各人都為了自己的一己私利，弄致人民分崩離析、不能團結一致。我達利就是要提出控訴！但首先我要申報：我喜歡戰爭。」

牠在想：尼采也喜歡戰爭，原來達利與尼采的思想是同一脈絡。戰爭製造破壞，破壞就可重建，重建就有創造，創造就有新的價值出現，在他們來說：「戰爭是一切事物之父。」

瓊丹開始欣賞並接受達利的作品。其實藝術就如一面鏡子，反映歷史，反映當時社會、經濟、文化，以及生活整體的價值觀；而偉大的藝術家是應該觸碰到他們當時的時代精神，亦緊扣社會的脈動，在作品中忠實刻劃出來，為其個人情感在作品中展現其有力的聲明。

牠非常肯定達利是個天才，因為他運用超現實藝術恰當地表達自己最獨特最

豐富的內在精神世界，以極強的意志力支配著自己的生命。他就像尼采酒神祭禮上的舞者，舞動在藝術作品的創造上。達利的一生猶如不斷燃放的煙火，在「藝術」與「哲學」、「時間」與「空間」裡遊戲，捕捉永恆。看著他的作品，感覺到他是一個永不止息地自我挑戰、自我創造，自我超越的藝術家，分分秒秒地為他自己生命賦予不同的價值及意義。或許這就是達利不可一世、自傲自負的狂妄性格，才有勇於顛覆傳統美學及突破社會價值的維度，不停的向創意挑戰。

不用懷疑，他就是尼采所說的「超人」！牠非常肯定。狂妄的人總是不信天，不信命，達利認為自己是領著命運走的主人。

瓊丹走到走廊的另一邊排列整齊的書架前，尋找一些關於達利的書籍。達利的作品創作深受佛洛依德的「夢境與幻覺」精神分析學派影響。他運用自己獨特的表現手法，即「偏執狂批判法」，將自己潛意識裡的夢境、幻覺、本能等複雜多元的非理性想像作為創作的來源及動力，徹底打破正常的思維規律，讓潛存在他思想裡的瘋狂藉夢境解放開來，創作出多件震撼的作品，或許這些就是他自己的感情投射。

而根據佛洛依德的說法：「夢境是以偽裝的方式滿足人被壓抑的慾望」。看著達利的畫作，或許感覺他狂亂的精神狀態、違反邏輯；其實這種「潛意識」的景物，都是畫家主觀地拋開理性和邏輯的制約，去展示一種新的心理現實，可能就是為他自己的作品提供豐富的素材。

達利透過直覺與想像，融合夢境中的時間與現實，超然於邏輯及理性之外，建構出更具有震撼性的視覺效果。又或許只有在夢境中，達利才找到真實存在的「達利」，將自己最深層的潛意識赤裸裸地呈現出來；而達利夢幻的秘密，蘊藏著超凡力量，相信就只有他的鑰匙才可以開啟。

瓊丹也不清楚現在自己是不是身處夢中，不知道是不是自己最深層的潛意識投射，牠只知道這是一個充滿幻想奇趣的旅程，牠很享受。

無論是他的畫、他的藝術作品、他的言論、他的行為舉止，一切一切都是那麼令人刮目相看、震撼得難以言語說明。達利就是那麼與人不一樣，這就是他存在的印證。

瓊丹愈來愈喜歡這個長長鬍鬚「眼睜睜」的達利！看他的畫作，扭曲的造型

脫離了協調感，荒謬中產生不和諧；但若仔細再看，你又好像能夠在不協調的感覺中找到那和諧的佈局。他的「自我誇大表現狂」在在表現出藝術家是個懂得取悅別人的小丑，他的瘋狂就成為了他最深層的創作泉源。他的古怪造型、奇裝異服是他的標誌；他誇張出位，戲味十足，在在展現出一種令人迷惑的魅力，達利就正是如此一個偉大的演員。

達利永遠有著多面鏡子，生出無窮鏡像。他時常轉換角色，沒有規則、沒有規律，令人摸不通、猜不透，他就是自己的迷宮。人前的達利是虛張聲勢，非常在意別人的目光；而人後的達利「本我」，可能只會放在一個非常隱蔽的地方，沒有人會看得穿、觸碰得到。達利要變成甚麼，就是甚麼，可以是卡夫卡的大甲蟲，亦可以是甲由、是蝴蝶，可以是任何東西，總之他就是擁有這麼強大的變形力量，有如魔法幻影。在他離開自己進入另外一個自己的角色扮演當中，他就在真實與虛假之間不停的自我修補融合，努力尋求出路，尋求超越，為的是找回自己一個清晰的主體，成為他理想的自己。如尼采所言：「所謂的主體，其實就是人去制衡身體裡不同的權力中心建構出來」。在達利身上，可能有多於一個的主

體，他們互相遊戲，互相鬥爭，不停鬥快創造新的主體，展現他無限的創作能量！

不知怎的，瓊丹突然想起喜愛的美國當代藝術攝影大師辛蒂雪曼（Cindy Sherman）及美國鬼才導演活地阿倫（Woody Allen）。

辛蒂雪曼喜用濃妝、服裝及舞台般的燈光道具，把自己裝扮成各種角色，如雜誌模特兒、電影明星，又或時尚名媛、貴婦、小丑、歷史名畫中的女性形象等等；有時她更會女扮男裝，性別越界，忽男忽女，變化多端。在每個看似象徵美麗性感的經典形象裡，辛蒂雪曼總愛在誇張的燈光、戲劇效果，以及特別的妝彩的襯托下讓自己的妝容帶點瑕疵、帶點呆滯、帶點嘲諷亦帶點虛幻，藉此顛覆當時主流社會賦予女性的刻板印象，重新建構社會和歷史對女性形象不必要的規範。如果說安迪華荷（Andy Warhol）是男性普普藝術的先驅，那麼辛蒂雪曼可說是二十世紀女性普普藝術的代表，當代最傑出的女性藝術代表之一。

辛蒂雪曼透過她不同的造型傳達自己的理念：「真正的美麗，來自於擁抱自己的不同，並自信地展現出來。」這是另外一種自我身份認同的解讀，一種存在的印證。

174

活地阿倫在一九八三年上映的《變色龍》（Zelig），主角 Zelig 就患有一種怪病，每當他進入了一個新的環境，他的身上就會迅速體現出這個環境的特徵，在不同的群體裡，他能夠以假亂真地變成當中的成員，不同種族或不同身份，有時是心理的同化，有時是生理的變異，非常有趣。

這可能又是另一種身份認同，牠想。其實要真正認同自己可不是一件易事。人的一生，總會有些時間對自己的身份認同產生疑問，或許每一種生物都有潛能成為變色龍，要的就是一種別人的認同感，為的亦只是「生存」！達利如是，辛蒂雪曼如是，活地阿倫如是，可能早由的牠也如是！但當一個人得到了全世界，卻失去了自己，又有何益？

再次看著達利的兩撇鬍鬚，以及「眼睩睩」的表情，究竟達利是超人？是演員？是天才？還是瘋者？可能他是甚麼都不重要，重要的是他為自己生命創造了獨特的色彩。在他的作品裡，時間消失，空間消失，人類變形，人不再是人，物不再是物，城市與文明也消失，一切熟悉的物件都變了我們不熟悉的模態，達利用它們的語言來跟我們對話。達利的存在就是偏離正軌，造就了自己不一樣的存在。

達利：*Ship with Butterfly Sails*，1937，油彩畫布，1024 × 768 厘米。

「以我達利式的思想，這世界永遠都不會有足夠的荒謬。」達利曾經如是説。「⋯⋯讓已變化成的、活生生的、真實的我──精神妄想狂的蝴蝶飛出來！」

這是牠聽到達利在圖書館內向牠説的最後一句。

説完了這句話，達利的影像就消失了。

瓊丹看到了蝴蝶！不獨是赫斯特，蝴蝶原來也是達利喜歡的繪畫題材。可能達利都希望變為蝴蝶，讓本真的自我破蛹而出，擺脫現實的牢籠困境。現實是蛹，而夢才是達利化為蝴蝶的平台，可以令他自由高飛，尋找更美好的精神靈魂。達利要擺脱現實的規條桎梏，以他自己喜愛的本真而存在，這可能又是另外一種身份認同。

達利的畫，每一幅都創意無限，牠非常喜歡。以顏色鮮艷的蝴蝶作為船的帆篷，岸上有人舉旗歡迎，有種踏實的滿足，亦是樂觀的盼望。牠對未來充滿盼望，牠相信自己終可像蝴蝶般飛行！

＋　＋　＋

牠嘗試學飛，但卻只懂滑翔。牠從書架到地面，再到另一書架，滑翔的感覺超爽！牠自由自在又跑又「飛」，開心了好一陣子。

突然牠的尾毛感受到一股強大的氣流，來勢洶洶，牠得意忘形，忘卻了圖書館管理員的「存在」，時時刻刻準備將牠殲滅。牠本能一跳，躍到數公尺之遠，心想，莫非是在前幾回的對峙中，她已掌握了牠的攻防策略。可是，今時今日的瓊丹也不是省油的燈，經過這個歷程的洗禮，牠已變得強大，充滿力量，而且自信滿滿。牠在過往的交手當中，亦參透了她的進攻竅門，可以準確預測她的行徑，如天文台偵測颱風路徑一樣。無論如何，知己知彼，百戰百勝最重要。

憑著優異的多功能感覺器官，牠懂得運用牠靈活的六隻腳，以及堅實的軀殼去抵禦外來者的入侵。牠感受到那管理員急速的移動步伐，而牠自創的甲由拳絕招亦已經準備就緒。此拳乃糅合螳螂拳及左勾拳的完美套路招式，將身體左右前後轉動，以勾摟採掛等技擊手法，把握時機，以輕重、快慢、高低連擊，將敵人擊倒。牠從不輕敵，卻是胸有成竹！

在準備生死搏鬥的一秒間，牠聽到 smartphone 響亮的鈴聲，是基斯杜化里夫（Christopher Reeve）的《超人》的主題曲 Can you read my mind.

一定是那圖書館管理員來自天際的朋友。這個天際的朋友，一定就是「牠」。

牠覺得有點諷刺、好笑。在她拿起電話之際，「喂……」牠逃脫了。

第四章｜人 …一種「欠缺」的存在…

21

安迪華荷・
找到慾望的方向，向前奔跑

逃亡過後，體力透支，瓊丹也開始感到飢渴。基本上甲由在沒有食物和水的情況下仍然可以活上三個星期左右，但這時的瓊丹最需要恢復能量。在不遠處，牠看到很多罐型的金寶湯，瓊丹佇足在它們前面，看著看著似是足以飽腹。

《金寶湯》是安迪華荷（Andy Warhol, 1928-1987）的名作。安迪華荷還有一系列的作品，包括《可口可樂瓶》、《香蕉》等就懸掛於達利名畫的斜對面，共十多幅，相隔著一條既深且長的走廊，為這圖書館帶來一些「普普」藝術氛圍。

突然間，牠聽到一把非常磁性又邪惡的歌聲。牠認得他是大衛寶兒（David Bowie），因為瓊丹非常喜歡聽他的歌。大衛寶兒在一九七一年寫了一首關於安迪華荷的歌，就叫做 Andy Warhol。

安迪華荷是二十世紀當代藝壇的藝術巨星，帶領「普普藝術」（Pop Art）運動。安迪華荷不但影響了當時的藝術及文化消費，也引領了後現代主義的發展方向。他的「成名十五分鐘」理論，更是廣泛流傳。

在安迪華荷的眾多名作中，瓊丹最愛《瑪麗蓮夢露》，安迪華荷在瑪麗蓮夢露死後，為了紀念她，共創作了十多幅她的肖像作品，成為經典。他就是抓住了時機，抓住了六、七十年代美國文化中不可抗拒的時代精神，由普通的一名商業插畫師攀至舉世知名的商業藝術家，成為「最會賺錢的過世名人之一」。安迪華荷當時幾乎運用了所有可能的媒體創作了大量的藝術作品，當中包括繪畫、攝影、雕塑、絲網印刷、照片、音樂、電影、電視、電台廣播、書籍、報紙等等不同媒介；而他的普普藝術更成為大眾可參與的藝術，模糊了高雅文化與世俗文化的界限，引領藝術走向後現代主義的概念思維，去中心化、消解對立、提倡多元、摧毀了

安迪華荷：《瑪麗蓮夢露》（*Turquoise Marilyn*），1964，絹印畫布，101.6×101.6厘米，私人收藏。

社會等級的桎梏，重建了「他者」的話語權。

安迪華荷妙手一揮，即使微不足道的東西都變成有價值的藝術品。藝術對他來說只是個工具，不需要任何預設的模式，各類形式的媒介都可以融入，產生百萬種可行性。「賺錢是一種藝術、工作也是一種藝術、最賺錢的買賣是最佳的藝術。」安迪華荷如是說。

安迪華荷以現代主義的理性思維重新評估藝術的價值，打破舊有傳統，將一切概念重新轉換釐定，將藝術商品化，這樣的顛覆創造為他留下偉大的名聲、地位、金錢。安迪華荷自我超越，積極向上，造就了一個新時代，他就是尼采心目中的「超人」。

人在一定範圍內，其實也可以根據預測的結果來支配自己的行為，安迪華荷就是一個好例子。他

安迪華荷：《雙面貓王》（*Double Elvis*），
1963，人造凝膠絲網墨畫布，213.4 × 181.6
厘米，私人藏品。

從商業設計起家，加上對商品文化的敏銳度和想像力，穿梭於商業和藝術之間遊刃有餘，令商業及藝術這兩個範疇得以融和契合。

安迪華荷似乎有一種獨特的力量意志，為他的未來搭建一個堅穩的棚架。古希臘數學家、物理學家阿基米德說過：「只要給我一個支點，給我一根足夠長的槓桿，我也可以推動地球。」就是這種意志，安迪華荷不單單推動他所擁有的，而是積極推動追求更多。

在《瑪麗蓮夢露》作品後面有一型男，是二十世紀中最負盛名與最具影響力的搖滾樂之王貓王皮禮士利。

安迪華荷酷愛「名聲」也很喜歡創造「名聲」，他認為名聲是任何人都會樂於享用的好東西，更可與

184

「金錢」、「權力」連為一體，所以他特別喜歡用有大眾影響力的人物肖像、政治領導人物或社會新聞的重大事件作為題材，以油畫、絹印、複合媒材等，表現在大畫布上，形成震撼人心的藝術作品。安迪華荷將名人符號化、概念化、標籤化及商品化，將肖像大量複製及形象化。而「Andy Warhol」這個名字就被他自己努力經營著，如同一件天價藝術作品，內裡蘊涵著一種無形的權力，表達出一種獨特的意識形態。

牠有點感悟，人雖然受制於自己所屬的時代環境，但每個人也能透過自己的時代，揀選自己的方向，安迪華荷是一明顯例子。他很清楚自己要走的方向，他造就了自己，把當時「現在的我」投向未來的「非現在的我」，「走出」自己，創造了新的價值、新的藝術模式，打破傳統，名留後世。

點子最重要。安迪華荷的商業策略簡直一絕，這些突破就讓他名成利就。他先為自己作品想出一些點子，製造話題，努力將自己經營成為媒體的寵兒，再借助明星名人效應，令他更顯得高不可攀。安迪華荷更將他的「銀色夢工廠」營造成為蒲點，聚集了大量藝術家、作家、音樂家、地下名人，積極籠絡關係，擴展脈絡，建

立更精密更牢固的人脈網絡，一切一切都是吸金吸睛的關鍵。他不只是迎合市場需要，而是製造、啟動一個又一個市場。他的藝術，一定程度上也體現了當時社會大眾的文化需求和消費態度。安迪華荷在在挑戰現代主義崇尚的原創性、真實性，重新評估藝術價值；以市場經濟及行業需求為導向的條件下，面向市場。即使這類大眾文化，對某些學者來說，都是無深度、無意義、無藝術價值的作品，更甚是大大減低了大眾的欣賞力，但無論如何，安迪華荷及其「普普文化」所帶來的影響卻是複雜深遠。

安迪華荷就是這樣的一個天才，令藝術與消費文化相結合，造就了一個獨特的時代。其實時代由個人予以表現，個人也透過自己的時代，選擇自己要走的路。安迪華荷則是這類典型的人！他似乎是魔術師，要甚麼有甚麼。

其實安迪華荷亦只是在獨特的氛圍裡發掘出獨特的路向，也就是他這種的未來性形成了他的特性，將藝術平民化，打破了藝術與商業的界線，超越自身的界限，創造了一個全新的藝術世界，就是「找到慾望的方向，向前奔跑。」世界級藝術家村上隆如是說。創造就是一切慾望的驅使，而他的創造力就猶如不滅的煙

安迪華荷的多面向

火，燦爛燃燒，作為他存在的根據，當中的價值及意義，值得深思。

瓊丹想起尼采在《查拉圖斯特拉如是說》的話語：「凡有生命者，都不斷在超越自己」，刻下，她覺得身體內有股強大的力量在翻騰。哲學家柏拉圖認為人的身體是靈魂的監獄，要自由，就先要釋放身體，安迪華荷非常明白，他就先將身體釋放開來，讓精神得著自由，盡情解放遨遊。

她看到安迪華荷一輯很「酷」的相片，百變而富生命力！安迪華荷將自己身體成為工具，在鏡頭前坦露自己那性別迷思的「人性」世界，顯現了他對自己身體的認同，對生理性別、社會性別、對主體存在有更哲學性的思考，闡釋這個世界及存在的特殊方式。

而安迪華荷對身份認同的態度更影響了後現代主義反

中心、反權威及多元思想的藝術態度，為未來藝術發展開出更多可能。

安迪華荷就是認清自己，肯定自己，明白自己的生命本能，並將它努力實現，創造出新價值，並給自己的生存賦予了獨特的意義。「人們常說某些事會隨時間改變，但事實上你必須自己改變它們。」這是安迪華荷的座右銘。生命的意義就在創造，實現真實的「自我」！瓊丹愈來愈明白，在不止息超越自己的同時，亦充份體現了自己的生命意志，自己充盈旺盛的創造力，就是不一般的「超人」強者！

安迪華荷的獨特創意及行為模式亦點燃了後現代思潮，將壓抑已久的反叛思維更澎湃地解放開來；他為自己「創造一個屬於自己的太陽」，創造了自己的命運，成就了自己燦爛多姿的一生，有如花蝴蝶在他繽紛色彩的世界中飛舞。

牠看得入神，不捨得離開，「找到慾望的方向，向前奔跑。」這句話在牠心中盤繞著。

22

芭芭拉克魯格《我買故我在》・物質確證自我的存在

瓊丹非常欣賞安迪華荷，因為對自己坦誠是人類最基本、最真實的美。牠繼續前行，視線被一個有趣的圖像攔阻了。這是一幅以手托持著一張類似信用卡的物體，上寫著的字句是：「I Shop, Therefore I Am」。

牠正思量如何解讀這個「I Shop, Therefore I Am」，想著這應該是標榜消費權力（「I shop」）以引證自我存在（「therefor I am」）的東西，突然整張作品變得迷濛，「刷咭刷咭」的一聲又一聲，畫面出了一些文字：

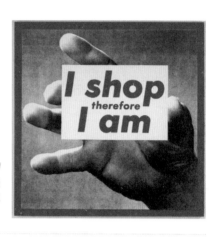

芭芭拉‧克魯格：《我買故我在》(*Untitled* (*I Shop, Therefore I Am*))，1987，感光法製版網印／塑膠油墨，美國德州沃斯堡現代藝術博物館藏。

在當時消費主義大行其道的美國社會，商品廣告對消費者的心理投射近乎是一種操縱，芭芭拉‧克魯格（Barbara Kruger, 1945-）就刻意挪用法國大哲學家笛卡兒（René Descartes）的經典名句「我思故我在」（I think, therefore I am），改為「我買故我在」（I Shop, Therefore I Am）的生活哲學，將消費取代思考而升格為生活的中心及人類存在的必要條件。消費成為被認識的對象，使受眾格外敏銳地感受自身存在的獨特性，展現主體如何透過購買行為而建構個人的身份認同。

瓊丹想到老子的名句：五色令人目盲！她覺得

自己變得愈來愈有智慧，感覺良好；雖則距離尼采

所説的「超人」及牠自己的終極目標，還有很大的一段路，但牠內心的一團火依然旺盛地燃燒著。

笛卡兒表示：「凡是我沒有明確地認識到的東西，我決不把它當成真的接受。」笛卡兒藉此尋求可靠的知識基礎，因為他認為肉體的感官是相當不可靠的，但有一個事實是千真萬確的，只有通過不斷懷疑，最後留下無法懷疑的東西，才可用它來建立知識。他就用理性的推導方法從「我思」推演出「我的存在」。

這個世界的經驗知識可以被懷疑？還有甚麼東西是無法懷疑的？牠沉默了一會，充滿懷疑。

笛卡兒認為，無論我懷疑甚麼也好，也無法懷疑「我正在懷疑」這件事，因為當我懷疑自己是否正在懷疑，我也是在懷疑！因此，「我正在懷疑」本身是無法懷疑的。既然「我正在懷疑」是真，「我存在」亦為真，不可能我正在懷疑，我卻不存在，這個命題具有無可懷疑的直接可靠性。

瓊丹愈看愈興奮，因為有一件事牠可以肯定的是：牠存在著。牠想：「我思故我在」是一個「我存在」的「推論」嗎？而那「我買故我在」，就是通過「我買」

這活動，再實現並印證「我存在」這事實。明白了！這是芭芭拉•克魯格對消費主義文化辛辣的嘲諷。物質已經取代思想，成為確證自我存在的方式。所以無論「我思故我在」或是「我買故我在」，所研究的還是「我自己」的存在。

牠還記得之前看過的資料，對存在主義有這樣的詮釋及補充：存在主義就是重視獨一無二的個體，重視個人的自由與抉擇。沙特強調人類一開始只是純粹地存在，存在的剎那間就是虛無的（nothingness）；沒有固定不變的人性，也沒有預先既定的本質。存在於這個世界之後，唯有透過自己的行動來定義自己，運用自己的意志來塑造自己。沙特說：「人是行為的總和，是選擇的結果。」人必須選擇自己的價值準則。選擇後採取行動，就得為後果負責。

所以存在就是抉擇，而買與不買，亦由自己決定。瓊丹茅塞頓開，其實廣告已成為我們日常生活存在的一部份，它賦予商品「改變生活」的重大意義。每天一早，當我們張大眼睛，打開窗戶、打開電視或手機，通通都是避不開、令人目盲、令人耳聾的紛擾廣告，廣告已經成為外來的權力，它發揮的魔力一直干擾及刺激著我們的身體，而在追求物慾及思想自主性的同時，身體就成為一個橋樑

去了解自己、了解別人、了解整個世界。誠如法國社會學家及哲學家尚‧布希亞（Jean Baudrillard）所言，「我們透過商品本身來消費商品，但是我們透過廣告來消費其意義……而這不僅是人與物品之間的關係，也是人與集體、與世界之間的關係」，可圈可點。

而尼采就是第一個將身體提升到哲學位置的哲學家，他將身體視作權力意志本身，是一種積極、活潑的自我擴充能量，具有強健、充盈、富創造力及向上攀升的能力，表現出來的就是要衝破、要超越！牠正在思量。可能生命本身就是「動」，而權力意志引發而來的慾望註定不得安份，慾望要被馴服，我們就要好好地「照顧」我們的身體，因為身體就是生命貫穿的一個媒介；而我們要不為身役，不為物役，讓身體中的狂野能量得以馴服，保持心體清明最重要。

人的本質就是自己給予他自身的價值。所以「成為你自己」、「認識你自己」至為重要。對存在的意義，牠又似有更多的感悟……

「I walk, therefore I am.」牠繼續前行。

來世不可待

⋯認識你自己⋯

23

赫斯特《美麗的花蝴蝶》‧存在就是被感知

瓊丹輪流伸展一下六隻腳，抖擻精神，感覺快慰，因為牠知道牠依然處於「存在的狀態中」。

經過這獨特的歷程，牠清楚明白「人是『欠缺』的存在」。牠記得卡夫卡《變形記》主角葛雷戈有「缺」，最後以死亡為他的「缺」畫上句號；賈科梅蒂《行走的人》有「缺」，選擇以木然的沉默回應世界；馬格利特作品有「缺」，展現出一種強烈空洞的孤獨感；培根以暴力表現他內心的「缺」；卡繆《異鄉人》莫

梭以情感麻痺來來面對「缺」；薛西弗斯為苦難的「缺」找出路；達利以超現實的百變來抵銷他的「缺」；安迪華荷為「缺」找到慾望的方向；而芭芭拉克魯格「我買故我在」嘲諷消費主義存在的「缺」等等⋯⋯

生命是慾望，慾望是自我創造的動力；人有「缺」，有「缺」才有行動，就是要令自己的存在更加充實；沙特也說過：「人，除了他把自己所造成的那個樣子以外，甚麼也不是。」瓊丹開始感到歡心，可以有幸留在這座哈利波特式的圖書館內揀選自己喜愛讀的書、瀏覽自己喜愛看的藝術品，真是何其美哉！牠漸漸發覺所有書都是牠的朋友，這個圖書館已經成為牠的家，牠不再是「異鄉人」、「局外人」；反之牠對這個「家」已經擁有強烈的歸屬感，覺得心安。牠心情舒坦，神情威武地大踏步，向著未來繼續邁進，牠不知道還會遇上甚麼挑戰，但不要緊，只要有心有力，總會有回報的。

在稍前方牠再次看到英國著名當代藝術家赫斯特另一組以蝴蝶為題的作品。蝴蝶所象徵的是一種唯美、超脫、敏感而脆弱的性格，牠在沉思。

驟眼看來，蝴蝶似是困在畫布裡，有些令觀者不安，可是它們的存在卻又那

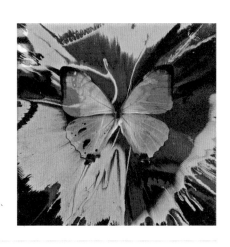

赫斯特：《鼓舞》(Uplift)，2008，蝴蝶、油漆畫布，15.2×15.2 厘米。

麼賞心悅目。原來美麗存在於驚懼中，驚懼亦存在於美麗中。牠想起赫斯特所說：「你有時必須跨越界限，尋找它們的所在。」瓊丹也很想跨越界限，不單尋找蝴蝶們的所在，更要變成蝴蝶，自由飛舞！

瓊丹手舞足蹈，晃來晃去，跳上跳落，竟然給牠看到一個半球吸頂型的感應器，牠覺得自己原來一直被監視……Oh No!

牠憑著其尾部的毛狀感受器，接收到一些聲音，那是一種手執起報紙發出的「沙沙」聲響，那震動的強度，連目標物的坐標方位牠也能感受得到。但牠決定暫時保持安靜，敵不動，牠也不動；可是牠也沒有鬆懈，仍然保持一警覺的姿勢。牠的心跳已沒像初時的快，可能已經習慣了，而牠也變得愈來愈勇敢。牠知道這將是一場漫長的持久戰，牠要保

198

持清醒，才可繼續生存。

聲音靜止，牠的複眼感覺到背後有一個肥胖物體，立在牠的身後，正伺機不動。那是圖書館管理員，牠非常肯定。說時遲，那時快，她手執報紙，以光速狠狠的向牠撲過來，啪的一聲，牠閃過了，跟著是更大的龐然聲響，是一聲震耳欲聾的落地聲「嘭」，牠估計可能是肥胖的她失去重心，跌倒了。

一額汗，很險，差點沒命，牠又再次成功逃脫！牠沒死，不禁自豪地大叫了一聲：「凡不能殺死你的，最終都會使你更強大。」這是牠的勝利宣言。牠真的無法相信運氣那麼好！畢竟牠受驚了幾次，體內血液已產生了免疫基因，有了懂得逃避危險的自然反應，原來進步是逼出來的。牠將身體翻了一番，繼續昂首挺胸向前行。

牠很累，亦知道能量正在慢慢減退，不復之前的狀態，但牠知道牠要保持醒覺。牠默默為自己祝禱：祝旅途平安！

24

莊子・

忘我忘世，逍遙天際

瓊丹慶幸自己安全脫險，心懷感激，同時盡量將移動的速度減慢，以減少消耗。牠發現原來這間圖書館真的很大，牠正在四處尋找可行的出路。牠屏住呼吸，向另一道更深的走廊進發。

牠看到一幅非常可愛的漫畫，一個老頭子乘「道」而遨遊天際，想必他就是莊子。這幅畫約五呎×八呎，懸掛在這個偌大歐洲式圖書館的偏廳正中處，對比起這處精巧雄偉的建築物，以及周遭的經典圖書及重要的藝術品，這幅漫畫顯得

格外獨特致。

　　莊子是中國四哲（孔子、孟子、老子、莊子）之一。莊子的哲學總給人一種「與自己要『安』，與別人要『化』，與自然要『樂』，最後與道同『遊』」的快樂逍遙感，這因為與他生於戰國禮崩樂壞的大混亂時代，為求明哲保身有關。西漢時期著名的史學家司馬遷稱莊子「其學無所不窺」，博學多才也。

　　莊子之道，不在實而在虛，不在有而在無，空間時間交替轉換，何其快哉。

　　他在書架上找到了《莊子》的書，看到莊周的蝴蝶夢，詩情又畫意：「昔者莊周夢為蝴蝶，栩栩然蝴蝶也，自喻適其志與！不知周也。俄而覺，則蘧蘧然周也。不知周之夢為蝴蝶與，蝴蝶之夢為周與？周與蝴蝶，則必有分矣。此之謂物化。」

　　莊周夢見自己變成蝴蝶，翩翩飛舞，遨遊天際而悠然自得，愉快愜意。突然間驚醒過來，惶恐不定之間不知是莊周夢中變成蝴蝶呢，還是蝴蝶夢中變成莊周？

　　是蝴蝶？是自己？是蝶？是人？是現實，不是現實？夢是醒，醒是夢？誰能提供一個客觀的標準？而萬物始於一，復歸於一，最後渾然為一。能忘我，即可突破人自己軀體的拘執；能忘世，自能融物，物我兩忘，同化合一，最後必自可

逍遙。瓊丹記得在書本上也曾接觸過莊子思想，所以牠也不太陌生。

其實中國也有不少經典文學，是以蝴蝶為題，牠立然想起「梁祝化蝶」。蝴蝶給人的感覺一直都是無拘無束，不受時間催趕，不受空間限制，不受規條制約，代表著自由的世界，美好的願景。無論是現實、是幻想、是生前轉化、或是死後靈魂，蝴蝶都化表著一種希望的寄託，一種美麗的盼望。

這又一再提醒牠，只要擺脫身體的限制，將精神從緊張狀態下解放出來，就會過得輕鬆愉快，體現了莊子「萬物皆一」的宇宙觀和「物我兩忘」的人生追求。物與自然相互消解融和，自會進入更高的轉化層次，不斷蛻變，終化蝶脫塵，自是一種異化的逍遙。莊周蝶化的「變形」，如同卡夫卡《變形記》的大甲蟲，兩者有其相異之趣。所不同的，前者是一個美夢，一種閒逸自由；而後者卻是一個惡夢，一個悲劇，人為物役，作繭自縛註定沒出路，難如蝴蝶破蛹而出。

「物物而不為物所物」，萬物自然不足擾其心，自然無限拓展人的精神境界，從而獲得無限自由，這是存在的最高境界。佛洛依德將夢定位，提出「夢是通往潛意識的康莊大道」，夢告訴我們真正需要的是甚麼、在想甚麼，並讓我們去真

實面對自己內心最深的想法。做夢者在夢中重新轉化生命，展現創造的動力。

無論如何，瓊丹覺得自己此刻是實實在在地活在夢境裡。尼采說：夢是「我們最內在的存在⋯⋯只要去愛、去恨、去慾求、去感受，夢的精神和力量就立刻會充滿了我們的全身」，這又是另一種的境界。

尼采、莊子兩者都是大哲人，也是絕世文豪，由尼采的「超人」走入莊子的「至人」；由「超人論」走入莊子的「超脫論」，牠在享受當中別有一番的獨特意境。

莊子的蝴蝶夢，充滿著歡愉自由的感覺，也是一種藝術精神的自覺，牠在自省為何牠一直執著要變成蝴蝶？是身份認同的問題？執真執假，其實都並不重要，重要的是牠很想飛！

＋　＋　＋
＋

繼續的尋尋覓覓，牠的精神已經與莊子遨遊千萬里，牠看到另一新篇章〈逍

遙遊〉：「北海有條魚，牠的名字叫作鯤。鯤之巨大，不知道有幾千里。當化成為鳥時，牠的名字叫作鵬。鵬的背，不知道有幾千里；奮力而飛時，牠的翅膀就像垂掛在天邊的雲。這鵬鳥，當大海運起風時就遷徙到南海。那南海，是天然渾成的大池。」

魚化成鵬鳥，大鵬展翅，高飛千里，生命的轉化好比蛹之蛻變成蝴蝶。魚沒水不能活，但當轉化為鳥後，只需空氣，已經超越萬物，如蝴蝶輕展薄翅穿梭於花叢間，益顯自由，與尼采主張的「自我超越」頗有異曲同工之妙；所不同的，是莊子認為我們每日追逐生存，奮發向上，滿足慾望，疲憊不已，是一切煩惱的根源，因為好勝貪贏會變得不擇手段，這就不能逍遙於物外，享受絕對的自由。

《莊子》「遊」的人生層次高低與身心桎梏的超越有莫大關聯。所謂「乘物遊心」正是透過「遊」對自然之道的體悟，即遊於物而不為物累的真正自由，將自己從名利的困縛中釋放開來，超越了時間、空間的限制，達到「天地與我並生，萬物與我為一」的天人一體、真正自由境界。

牠想起蘇軾的兩句詩：「不識廬山真面目，只緣身在此山中」。人總愛為物

所役，不斷承受著生活的煩惱，工作上的轉變，人際關係的疏離，難讓心靈解脫，其實只要捨得放下，解放精神，如將之化為大鵬鳥，才能扶搖直上九萬里，然後再來俯視人間世，可能對眼前的所有既定價值，立即重估改寫，自有不同的氣象及意義。

人的偏執，總是令自己身心俱疲，牠在當中有了一種新的體會。原來一個人要認識自我、實現自我，或許要在非我的世界遊歷一番。然而要放棄「真我」而投入「非我」，相信需要很大的勇氣與修為。「出於虛，入於虛，生於無，滅於無。」一字記之曰「忘」。牠意識到尼采的入世與莊子的避世，前者懷著對世界人類的熱愛積極投入，主張昂然的生命力和奮發的意志力；而後者卻是對世俗價值強烈離棄，淡然退隱以求明哲保身，拒絕把人作為萬物的中心，提倡順應自然以提高精神境界。尼采的「超人」對比莊子的「至人」，兩個都是一種「釋放」的態度，一個在於「精神」，一個在於「潛力」，兩人的觀點都是出於對生命之熱愛，這是存在的核心，如何駕馭，各施各法，各取所需。

但無論採取怎樣的態度，過程中一定不會一帆風順，因為有人的地方就有權

力的拉扯；有權力就有紛爭，要自我向上超越、向上衝，可能就有如蝴蝶的進化，要經歷掙扎，但最後的結果，依然是美麗的。牠相信。

＋＋＋

瓊丹正在感悟之際，尾部的毛狀感應器也似乎跟著沉思，失去了它應有的功能，畢竟維持了這麼久的戰鬥狀態，能量亦已慢慢耗盡，感應亦開始遲緩，冷不提防身後的一個黑影已經逐漸迫近，且速度之快，牠一時間亦無法感應。牠清楚明白最後鬥爭的時刻終於來臨了，即使牠現時的戰鬥狀態是極之不理想，但無休止的逃避亦不是一個好的解決方法，是時候作個了斷。

那圖書館管理員好像已經把握了今次的攻戰策略，二話不說，以快打慢，就地拿起這本《莊子‧逍遙遊》狠狠地向牠拍下去，「啪」「啪」「啪」，連環快「啪」，行動快速，瓊丹無路可逃。牠失去重心，眼前一黑，再來不及反應了⋯⋯牠的早由命運就此劃上句號。牠死在自己喜愛的書下，無論怎樣說，也是一種

光榮，總比起用殺蟲水將牠殺死來得悲壯，來得有型格，牠應該是無憾了。一切走到盡頭就是死亡，任何東西都有它的限度；亦應驗了圖書館感應器的死亡忠告。

「如果你踐踏或停留在任何的書本上，我將運用『權力』讓你不能再『存在』這世上。」

圖書館內傳出世界知名的小提琴協奏曲《梁祝》，牠已經幻變成美麗的蝴蝶，在另一空間，徜徉在姹紫嫣紅的花草叢中翩躚飛舞！原來站得愈高，看得愈遠，飛得愈高，可俯視的愈是遼闊。逍遙傲物，閒遊天地，這絕非在地上移動的生物可比。

尼采的《查拉圖斯特拉如是說》：「我愛那些只知道生活在毀滅中的人，因為他們正在超越自己。」

死亡並不是終結，而是一個變形。我們的軀體死亡也許正是靈魂的解脫。

25

甲由變了蝴蝶·走出自己

這個甲由生命結束，那個蝴蝶生命即將開始。瓊丹的靈魂變成了蝴蝶，第一次經歷一生夢寐以求的進化喜悅。離開了那個哈利波特式的圖書館，一念之轉，感覺還是清晰在夢裡，牠卻飛到似實且虛的倫敦泰特現代美術館（Tate Modern），因為牠知道那裡有一個獨特的蝴蝶室。

這個蝴蝶室是藝術家赫斯特在泰特現代美術館個展內其中一個名為 *In and Out of Love* 的裝置藝術。藝術家在畫廊內創造出熱帶的環境，牆上掛著單色畫布，

畫布上塗滿糖漿，容許活生生的蝴蝶在兩間沒有窗戶的封閉房間內飛翔、棲息和

進食。藝術家藉由蝴蝶這種美麗的生物，詮釋著生命的短暫與無常，如愛情短暫

的來與去。

瓊丹急不及待地要飛入這房間。但在房內，牠看到一地的蝴蝶屍骸，慘不忍

睹。彷彿聽到地上一些微弱的聲音：「今日吾軀歸故土，他朝君體也相同」。牠

只是停留了一會兒，飛走了。

牠停在一具骷髏頭玻璃展品箱上。Oh My God！這是一具鑲了精細閃爍鑽石

的骷髏頭！牠被嚇了一跳！牠繞著這個骷髏頭飛了一圈，嘗試近距離地觀賞這件

作品。 這個題名為《獻給上帝的愛》(For the Love of God) 的骷髏頭非常特別，

牠覺得好奇，便在箱外不停地打轉，看了又看。

這是林斯特一件展示死亡的作品。赫斯特一直迷戀死亡，認為死亡是對生命

的禮讚，所以死亡對他來說充滿了吸引力，亦充滿超凡的創作活力。這件被稱為

《獻給上帝的愛》的作品是在真人頭骨上鑲嵌八千六百多顆鑽石而成，頭頂上那

一顆心形鑽石，非常閃爍，價值不菲。藝術家想藉這件骷髏頭訴說甚麼？

骷髏頭由白金和鑽石裝嵌，它所射出的強光有點可怕，令人暈眩的同時卻又充滿誘惑。牠相信這頭骨的主人也是實實在在地生存在這世上，他死前過著怎樣的生活？他有甚麼經歷？牠是怎樣與這個世界去世的？牠都一無所知。可是，不管他生前是一個怎樣的人，只要一死，便已經與這個世界無關。赫斯特就運用他的創意令這具骨頭超越它既有的形體，將它轉化，美化了死亡的意象，成為不朽。

該往何處去？我們死後會否如柏拉圖所說的靈魂不朽？或如基督教的永生觀？又或如佛教所說的死亡為「往生」？死，只是生的開始？

對於大多數人而言，死亡可能代表終結、是所有價值的毀滅，亦是存在者最大的恐懼。人既然最後是死亡，但又不能清楚死後生命會否延續，那人生到底還有甚麼意義？或許死亡的恐懼是來自對生命的慾望，而生命的慾望來自源源不息的生命力。然而每一生物都在可行的範圍內努力擴張自己的活動及影響力度，實現自身的可能性；而人生的意義就在努力尋求的過程當中。

西方人比較偏向「向死而生」，而中國傳統則是「未知生，焉知死」。然而生與死，永遠是中西哲學迴轉不休的問題。《聖經》上說：「生有時、死有時。」

莊子說：「生也死之徒，死也生之始。」雖然很多哲學家以為，唯獨自己才能掌握生命的權利，但死是自然的規律，就像黑夜過後必然有白晝。其實存在由「無」到「有」，再由「有」到「無」，這是一個契約，即使有效日期每個人也不同，死亡也是我們生存的一重要部份。

牠相信死亡並不是終結，而是一個變形，一種解放。軀體死亡也許正是靈魂的解脫，就如蝴蝶從蛹中飛出。牠回想，由瓊丹變成一隻甲由，再超脫成為蝴蝶，在這圖書館所走過的路，接觸過的書及事，都是一種存在的印證，令牠更明白自己，清楚自己。「人類的偉大之處，在於他是一座橋樑而不是一個目的。人類的可愛之處，在於他是一個過程和一個終結。」尼采如是說。

牠心領神會，徹徹底底的自由了！

26

人間世・

輕如蝴蝶般起舞

瓊丹被一下猛然的閃電雷聲嚇醒。她擦擦眼睛，彷彿與世隔絕了數個世紀。

她雖然沒有看到上帝，但看到眼前的大自然景色，充滿能量，感覺昨日的瓊丹已過，今日的瓊丹已經轉化，成為新人類。她抖擻精神，見天色有點晚，又似是準備下雨，決定離開歸家去。

其實每個人都可以為自己選擇不同的生活方式及生活形態，為生命增添意義，因為意義是由自己所給予，當中的尋尋覓覓，一切都是冷暖自知。

如尼采說，人是「最勇敢的動物」，可以自己改變自己，塑造自己，創造自己的本質，有無限發展的可能性，而至於向哪個方向發展，則取決於人自己的價值取向，不斷試驗，不斷錯誤，揀選最適合自己的可能性，不斷的超越自己。

生命，似乎一直給人無數的期盼，但生命意義的本質是要人充份發展自己，實現創造力量。尼采說：「對待生命你不妨大膽冒險一點，因為好歹你要失去它。

如果這世界上真有奇跡，那只是努力的另一個名字。」

「人要麼永不做夢，要麼夢得有趣；人也必須學會清醒；要麼永不清醒，要麼清醒得有趣。」尼采如是說。

瓊丹、甲由、超人、蝴蝶……她都已經尋找過了，一切皆了然於心，還是回家的路最踏實。

她戴著耳機聽著音樂徐徐下山，輕如蝴蝶，音樂播放器播著 Mariah Carey 的 Hero，踏上回家路。

What makes a Hero?

Know thyself, You will be a Hero!

參考書目

1. 卡夫卡著、姬健梅譯，《變形記》，麥田出版，二〇一〇。

2. 卡繆著、沈台訓譯，《薛西弗斯的神話：卡繆的荒謬哲學》，商周出版，二〇一五。

3. 卡繆著、張一喬譯，《異鄉人》，麥田出版，二〇〇九。

4. 尼采著、錢春綺譯，《查拉圖斯特拉如是說》，大家出版，二〇一四。

5. 尼采著、維茨巴赫編、林笳譯，《重估一切價值（上下卷）》，華東師範大學出版社，二〇一三。

6. 朴贊國著、王寧譯，《尼采超人講座：超越自己・遇見自己》，潮21Book，二〇一六。

7. 安東尼・盧多維奇著、陳蒼多譯，《尼采問：誰會是世界的主人》，五南圖書，二〇一六。

8. 但丁著、齊霞飛譯，《神曲的故事》，志文出版社，二〇一三。

9. 何卓敏著，《當蘇格拉底遇上金寶湯》，三聯（香港）書店，二〇一五。

10. 岸見一郎、古賀史健著、葉小燕譯，《被討厭的勇氣：自我啟發之父「阿德勒」的教導》，究竟出版社，二〇一六。

11. 松浪信三郎著、梁祥美譯，《存在主義》，志文出版社：二〇〇四。

12. 周國平，《尼采：在世紀的轉折點上》，香港中和出版，二〇一五。

13. 周國平，《只有一個人生》，人民文學出版社，二〇一二。

14. 周國平，《人生哲思錄》，上海辭書出版社，二〇〇五。

15. 陳鼓應，《悲劇哲學家尼采》，台灣商務印書館，二〇一四。

16. 陳鼓應，《尼采新論》，台灣商務印書館，二〇〇五。

17. 陳鼓應，《存在主義》，台灣商務印書館，一九九二。

18. 陳鼓應著，《莊及淺說》，商務印書館，二〇〇九。

19. 黃國鉅著，《尼采：從酒神到超人》，中華書局，二〇一四。

20. 傅佩榮著，《莊子・以自在之心開發無限潛能》，遠見天下文化，二〇一四。

21. 奧古斯丁著、周士良譯，《懺悔錄》，台北，台灣商務印書館，二〇〇四。

22. 歌德著、海明譯，《浮士德》，桂冠圖書出版，二〇一三。

23. 閻嘉著，《叔本華：洞悉人生痛苦的智者》，秀威資訊，二〇一三。

⋯鳴謝⋯

這是我的第二本書，依然興奮！

一本書的製作，由概念、資料搜集、執筆交稿、封面內文圖像設計、編輯校對至發行推廣，當中過程雖不像商業電影般牽涉豐厚的人力物力，但背後團隊付出的力量還是不可計量；所以一本書的面世不單單只是作者本身的努力成果，而是整個參與團隊的心思傑作。

作者為一本書繪寫血肉身軀，可是要這「形體」氣血經絡運行暢順，就不得不依靠一些重要的「養份」。在此，我特別要多謝劇場大師林奕華導演，感謝他在編劇導戲的百忙當中、海外巡迴不停演出的緊絀時間內，一句不問、二話不說，仗義揮筆為這書寫下序言，以獨特宏觀的視覺去觀照整個「變」；更再次感謝三聯總經理李家駒博士的鼓勵，以及李安女士及其編輯出版團隊在過程中的指導及幫忙；而對再度合作的責任編輯莊櫻妮更是心存感激。她的細緻籌劃、增刪潤飾

220

的安排令這書內文精簡活潑了不少；感謝設計師鄧浩怡的心思；更要多謝的當然

還有漫畫家高聲，書內所有出色且具個性的插圖全都是出自他的手筆。能認識到

你們，作為我生命中的重要養份，是我一生中不可多得的榮幸。

一本書有了養份，能否茁壯地成長，仍然要視乎很多內在及外在因素配合，

可是「根基」底子還是重要的。要感謝的還有一班同行多年的好友，包括 Anita

Chan 的趣味意見；而 Judy Yang 在看完初稿後與我分享她的獨特創意；還有 Esther

Wong、Iris Ip、黃傑瑜（Jonathan）、陳肇臻（Patricia），以及中大張明意（Joyce）

等等，他們都以不同形式為這書提供了不同層面的支持及幫助，俾使這書的根基

得以更臻完美。

有「形體」，有「養份」，有「根基」，還需努力前行。

存在就是要「走出」自己，路路精采，只因沿途有你！

何卓敏

二〇一七年三月二日